INTERPRETACIÓN
PERSONAL

conectando su audiencia
con los recursos patrimoniales

lisa **BROCHU**

tim **MERRIMAN**

Traducido por Dr. Jaime Saldarriaga y Lina Saldarriaga

Fotografías de Jerry Bauer ©2003. Todos los derechos
reservados (excepto donde se especifique)

interpPress

NAI es una organización privada sin fines de lucro
[501 (c 3)] y una asociación profesional. La misión de
NAI es: "Liderazgo con inspiración y excelencia para
elevar la interpretación natural y cultural como una
profesión". Para información: www.interpnet.com.

La publicación de la edición en español de este libro ha
sido posible gracias a la asistencia técnica del Servicio
Forestal de los Estados Unidos (USDA), el Instituto
Internacional de Dasonomía Tropical a través de su
Oficina de Cooperación Internacional, Río Piedras,
Puerto Rico.

ISBN 1-879931-14-1

Impreso en Singapur.

Para nuestros hijos

Travis y Trevor
—Lisa

Tobias y Evonne
—Tim

Quienes le dan más
sentido a nuestras vidas

CONTENIDO

PRESENTACIÓN

La interpretación es tanto una vieja tradición como una nueva ciencia. Siempre han existido cuenta cuentos, intérpretes de los fenómenos culturales y naturales que cuentan la historia de lugares y la gente. Los que entre nosotros han escogido la interpretación como una profesión están entrando a una tribu ancestral y honorable que incluye a shamanes, poetas, historiadores y filósofos así como también a John Muir, Enos Mills y Freeman Tilden, los tradicionales "padres" de la interpretación.

En otro sentido, la intepretación es más bien una ciencia joven. Solo en las últimas décadas es que han aparecido libros que desarrollan los principios y las teorías de la intepretación, así como también prácticas sugerencias a ser utilizadas en este campo. Al mismo tiempo, nuestra asociación profesional, la Asociación Nacional de Interpretación (NAI por sus siglas en inglés) ha venido creciendo y desarrollando diferentes maneras de apoyar los esfuerzos de sus miembros para alcanzar una interpretación de excelencia.

Veo *Personal Interpretation*, el primer libro que publicó la nueva prensa de NAI, InterpPress, como un paso importante en esta jornada hacia la excelencia. Mis amigos y colegas Lisa Brochu y Tim Merriman han escrito este libro como resultado de su trabajo para el desarrollo del Programa de Certificación de NAI. Es una síntesis de las mejores ideas sobre como impartir programas interpretativos personales de muchas fuentes incluyendo el Servicio Nacional de Parques, Dave Dahlen, David Larsen, Sam Ham, William Lewis, Joseph Cornell, Ted Cable, Doug Knudson y Larry Beck.

Al recopilar en un solo lugar lo básico sobre interpretación personal, este libro será invaluable para cualquiera que sea nuevo en este campo, de docentes y educadores de museos, zoológicos y acuarios, intérpretes de primera línea en parques, centros de la naturaleza y sitios de historia viviente. Es también excelente para refrescar a aquellos que son intérpretes en temporadas que buscan renovar nuestra dedicación para proveer los mejores programas interpretativos para los visitantes que concurren a nuestros sitios.

Permítanme agradecer a los autores por apoyar a los miembros de NAI y a otros en esa búsqueda continua por la excelencia en la interpretación. Como intérpretes, nosotros tenemos una importante misión. Es a través de la interpretación que hacemos conexiones vitales con nuestros visitantes que los llevan más allá de simplemente interesarse por los recursos naturales y culturales y convertirse en custodios de estos recursos.

Sarah D. Blodgett
Presidente
Asociación Nacional de Interpretación
agosto 15, 2002

PREFACIO

La historia detrás del libro

Cuando Freeman Tilden escribió, "La interpretación es un arte; cualquier arte puede enseñarse", él sugirió una oportunidad maravillosa. Los intérpretes pueden estudiar su arte a través de la investigación de las ciencias sociales, aplicar lo que aprenden y proveer una base científica para mejorar su oficio. Y aún así, la aplicación de la ciencia no limita la creatividad. En cierta forma, les permite dirigir sus esfuerzos creativos de una manera más eficiente, al saber qué es lo que funciona y lo que no.

Este libro se inspiró por nuestra participación en el desarrollo de un programa de certificación para la Asociación Nacional para la Interpretación (NAI) entre los años de 1997 y el 2000. Lisa Brochu actuó como Presidente del grupo de certificación que desarrolló las primeras cuatro categorías de certificación profesional: Intérprete de Patrimonio Certificado, Administrador de Interpretación Certificado, Planificador de Interpretación Certificado y Capacitador de Intérpretes Certificado. Tim Merriman, siendo Director Ejecutivo de NAI, desarrolló, en el año 2000, el primer curso de capacitación denominado Guía Intérprete Certificado, después de un extenso estudio de otros cursos de entrenamiento que se estaban ofreciendo en los Estados Unidos. Lisa después mejoró el currículo y escribió, con la colaboración de Tim Merriman, el primer libro y materiales instructivos para el curso. Para refinar el método, estos esfuerzos iniciales fueron sometidos a prueba con una variedad de guías e intérpretes. El resultado ha sido el desarrollo de un "enfoque NAI" de la interpretación personal, que combina lo que consideramos que constituyen las mejores prácticas, extraídas de varias fuentes.

A través del proceso, fue evidente que se necesitaba un recurso que reuniera los principios y fundamentos de la interpretación personal expresados por varios autores y agencias durante muchos años. La intención de este libro no es ser una fuente única para la profesión, ni tampoco quiere reemplazar o competir con los otros excelentes recursos que actualmente existen. Más bien, su intención es servir como un puente entre estos recursos, al exponer al lector a la variedad de materiales disponibles. En este libro, le presentaremos a Enos Mill, Freeman Tilden, William Lewis, Sam Ham, Douglas Knudson, Larry Beck, Ted Cable, Michael Gross, Ron Zimmerman y otros respetados autores en este campo.

Este libro ha sido organizado por capítulos que, más o menos, corresponden al material presentado en el curso de Guía Interpretativo Certificado de NAI. Para usar este libro más efectivamente, le recomendamos que usted mantenga una biblioteca de libros de referencia que incluya:

Environmental Interpretation: A Practical Guide, por Sam Ham (1992)
Interpretation of Cultural and Natural Resources, por Knudson, Cable, y Beck (1995)
Interpreting for Park Visitors, por William Lewis (1995, octava impresión)
Interpretation for the 21st Century, por Larry Beck y Ted Cable (1998)
Interpreting Our Heritage, por Freeman Tilden (1957)
Sharing Nature with Children, por Joseph Cornell (1998, segunda edición)

Cada uno de estos libros profundiza mucho más sobre los temas cubiertos en este libro y deben consultarse con frecuencia en la medida en que usted continúe desarrollando sus habilidades en la carrera interpretativa. Estos libros son la fuente principal de gran parte del material en este libro y contienen la investigación que soporta los principios de la conducta interpretativa. Le recomendamos ampliamente que inicie su biblioteca con los libros anteriores como una base, y que continúe adicionando otros títulos apropiados a sus intereses interpretativos.

También le recomendamos que visite la página de Internet del Programa de Desarrollo Interpretativo del Servicio Nacional de Parques (www.nps.gov/idp/interp). Ahí, usted encontrará los índices de contenido, las referencias y los recursos que utiliza el Servicio Nacional de Parques en su programa de competencia. Muchas de las características clave de este libro, fueron inspiradas por los materiales del Servicio Nacional de Parques, que ha sido y continua siendo un contribuyente importante y un recurso para la profesión.

Al final de cada capítulo de este libro, se listan materiales de lectura específicos relacionados con los temas cubiertos en ese capítulo, muchos de los cuales provienen de los seis libros listados arriba. Esperamos que este método le indique la dirección correcta para encontrar información adicional.

Este libro trata sobre la interpretación personal: el oficio del professional de la interpretación que ofrece al público programas cara a cara. Ya sea que el título del cargo sea guía, docente, vigilante, naturalista, historiador, director de viaje, o intérprete, el proceso del desarrollo y la presentación del programa son esencialmente los mismos. Este libro trata de ser un punto de partida para cualquier intérprete patrimonial que busque conocer los fundamentos de su campo. Sin embargo, este libro no abarca el amplio ámbito de los medios interpretativos no personales (letreros, panfletos, exhibiciones, etc.).

Este libro lo escribimos basándonos en el supuesto de que la interpretación debe contribuir a lograr la misión de la organización. Si parece que estamos gritándolo es por una simple razón. Algunos programas interpretativos se han desarrollado solamente a partir de los intereses personales de los individuos que interpretan los recursos, sin ninguna conexión con el manejo de la organización patrocinadora. Invariablemente estos programas desaparecen en tiempos de dificultades financieras. Estos programas se consideran, correctamente, como la cobertura de azúcar en un pastel; sabrosa pero no esencial. Nosotros creemos que la interpretación personal bien aplicada es el pastel. Es nutritiva, valiosa, y es la forma más eficiente de manejar nuestros recursos.

Cuando los intérpretes ayudan a la gente a entender los maravillosos relatos naturales y culturales de nuestro mundo, logran su sincero apoyo para proteger esos recursos y para comunicar relatos vitales a otras personas que los intérpretes nunca verán. No hay nada más poderoso que la asimilación voluntaria, porque un público que entiende, ayuda a mantener a todos involucrados en el uso precavido de los recursos. En el corazón de este entendimiento se encuentra usted, el guía, el intérprete. Usted debe entender el poder de la comunicación interpretativa y aplicarla reflexiva y estratégicamente. Para hacerlo efectivamente, usted debe conocer lo que otros han aprendido antes que usted y saber cómo aplicar el conocimiento que ellos pueden compartir.

Así, ofrecemos este libro, diseñado como punto de partida para intérpretes que han sido empleados recientemente, intérpretes de temporada, voluntarios y docentes que estarán practicando interpretación personal. También puede servir como un repaso para aquellos que retornan a la interpretación después de haber hecho otro trabajo. Provee las esencias básicas de lo que un intérprete debe saber, pero de ninguna manera es todo lo que usted necesita saber para realizar un óptimo trabajo.

Cualquier profesión que crece y madura debe estudiar continuamente su propia obra y debe basar su progreso sobre un cambio mensurable. Ofrecemos sólo un vistazo a la investigación en las ciencias sociales y deseamos que usted lea los textos más a fondo para continuar su educación.

La semántica de la interpretación

Esperamos que este libro lo utilicen todas aquellas personas que estén involucradas en preparar o presentar programas de interpretación personal. Reconocemos que cubre un amplio espectro de individuos, intereses, y estructuras organizacionales. Mientras más gente revisaba el libro con antelación a su publicación, más recibíamos comentarios con respecto al uso de palabras específicas, como "audiencia" en vez de "invitados", o "clientes" o "temas" en vez de "tópicos", o "guías" en vez de "intérpretes", etc. Hemos tratado de ser sensibles al hecho de que hay diferentes maneras de mirar a nuestra profesión y a aquellos a quienes servimos. Usamos algunos términos (tales como aquellos mencionados arriba) que son un poco intercambiables y esperamos que nuestros lectores mantengan una mente abierta, ajustándose mentalmente a la terminología específica, en la medida en que avancen en la lectura para satisfacer las necesidades de sus propios intereses individuales u organizacionales.

Lisa Brochu y Tim Merriman

RECONOCIMIENTOS

El buen trabajo de muchos colegas construyeron las sólidas fundaciones de este libro. Enos Mills y Freeman Tilden escribieron clásicos con sus libros *Adventures of a Nature Guide* e *Interpreting Our Heritage*, respectivamente. Nosotros seguimos citándolos y esperamos que sus originales ideas sean inspiración para el futuro. El libro de Bill Lewis, *Interpreting for Park Visitors*, contiene ideas prácticas para conectar a la gente y los parques, y sus pensamientos valen ser repetidos a cada joven intérprete. El libro de Sam Ham *Environmental Interpretation: A Practical Guide for People with Big Ideas and Small Budgets* ha sido y continuará siendo una fuente de inspiración e ideas prácticas para generaciones de intérpretes. Citaremos a Ham profusamente ya que el trajo la investigación de las ciencias sociales y las prácticas interpretativas juntas en una manera práctica. Douglas Knudson, Larry Beck y el texto de Ted Cable, *Interpretation of Cultural and Natural History*, documentos de muchos trabajos de investigación que apoyan nuestro campo. El texto de Larry Beck y Ted Cable *Interpretation for the 21st Century* introdujo muchas otras ideas estimulantes en un intento en actualizar los seis principios de Tilden.

Tenemos una deuda de gratitud al Servicio de Parques Nacional (NPS por sus siglas en inglés) y al Centro de Capacitación Mather, Corky Mayo, Mike Watson, Dave Dahlen, David Larsen, y cientos de intérpretes de la NPS que han invertido sus talentos y recursos en el Programa de Desarrollo Interpretativo (IDP por sus siglas en inglés) y el desarrollo de las competencias interpretativas. El IDP ha contribuido en muchas maravillosas maneras y actividades que han sido compartidas con la toda la profesión a través del libro y el programa de certificación y capacitación de la NAI.

También quisiéramos agradecerles al Dr. Jaime Saldarriaga y Lina Saldarriaga por su trabajo en la traducción de este libro al español.

Hay muchos otros excelentes libros y recursos en el campo interpretativo y su omisión aquí no es debido a una deficiencia de su parte. Los nombres mencionados arriba y sus recursos han simplemente sido los más importantes en la preparación de este texto. Deseamos también agradecer a K.C. Den Dooven por su apoyo, incentivo y asesoría técnica. Esperamos que ustedes encuentren este libro de uso y que usted decida compartir sus ideas con nosotros a través de artículos, libros y talleres futuros. Todos aprendemos más cuando compartimos entre nosotros.

Lisa Brochu y Tim Merriman

Revisión general de la profesión interpretativa

Antes de la invención de la imprenta por parte de Gutemberg, la persona promedio se valía del don humano de la palabra para transferir valores, habilidades, e ideas de generación en generación. El aprendizaje de los ancianos, del shaman, de los hombres y mujeres de la medicina y de los sacerdotes y sacerdotisas era altamente valorado. Estos miembros tribales más experimentados seleccionaban lo que era más importante enseñar a un joven. En China, se creía que las personas que llegaban a la edad de los 90 años eran tan sabias sólo por la experiencia, que podían aconsejar aún al emperador, sin que ello se considerase una ofensa. Cada década de edad impartía nuevos derechos a los ancianos de la tribu (Sinclair, Kevin y Iris Wong Po-yee. 2002. *Culture Shock*. Portland, OR: Graphic Arts Center Publishing Co.)

En el contexto mundial, la historia de cada tribu y lo que se conocía de la ciencia se enseñaba alrededor de la fogata o utilizando herramientas reales. Las lecciones eran obligatorias porque la supervivencia dependía del conocimiento de cómo hacer un arco, una canasta, un azadón o una olla. La incomodidad o la enfermedad se aliviaban mediante el conocimiento de las raíces y hierbas con poderes curativos. Los cuentos de los ancianos, por la noche alrededor de la fogata, creaban la fábrica de una comunidad, urdida a partir de hilos de verdad, mitos, ideas y folclor. Éstos entretenían, entregaban mensajes sobre la historia tribal y tenían una moral o significado escondido. El escuchante absorbía los significados a través de la repetición, y después cuando la edad le diera la sabiduría y autoridad para ser escuchado, él mismo contaría los cuentos.

El mundo de hoy aún depende de la comunicación interpersonal, pero la sociedad moderna, espe-

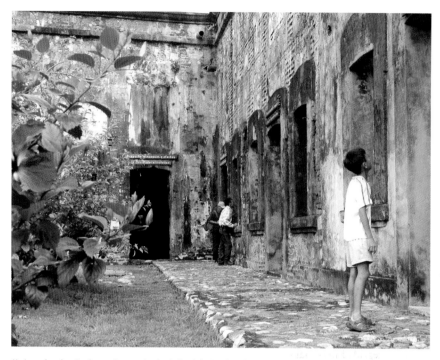

Un joven hondureño observa las paredes de piedra de la Fortaleza de San Fernando de Omoa en Honduras.

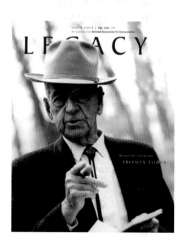

Las futuras generaciones dependen de nosotros para recibir un recuento veraz y justo de los sucesos de la naturaleza y la historia.

Legacy, la revista bi-mensual a colores de la NAI, mantiene actualizados a guías, intérpretes y administradores sobre importantes sucesos de la profesión.

cialmente en las naciones desarrolladas, enseña la cultura en muy diversas formas–escuelas, televisión, radio, el internet, etc. El juego, la familia y las situaciones informales han utilizado rutinariamente el aprendizaje de primera mano, estimulando el contacto real con los recursos del planeta; pero, tristemente, ese contacto está desapareciendo rápidamente. Los niños que una vez peleaban batallas simuladas en sus bicicletas contra los adversarios malos (los vecinitos); ahora, tal vez, sólo se oponen a los talentos de un inventor de juegos que entretiene al niño con un monitor de computadora o una pantalla de juegos. Los padres que una vez pidieron a sus niños podar el pasto, pintar la cerca y alimentar a los animales domésticos o a al ganado, ahora contratan a otros para realizar estas tareas. Los niños a menudo dejan su hogar, para ir a la universidad o para trabajar, con poca experiencia práctica para afrontar la naturaleza de los dilemas de la vida real.

Actualmente los establecimientos recreativos, como los centros de naturaleza, los zoológicos, los museos, los parques, los sitios históricos y los acuarios, tienen mayor importancia, porque ponen a los niños y a los adultos nuevamente en contacto con el recurso real, y no con uno electrónico o una imagen impresa de él. ¿Serán los intérpretes de estos recursos, los "ancianos" con la sabiduría para enseñar las habilidades y contar las historias que transfieren su cultura? En cierta medida, la respuesta es sí. Los intérpretes tienen un tremendo poder, que talvez no saben que lo poseen. Debido a que la gente tiende a creer lo que los intérpretes les dicen, en mayor grado que lo que leen en libros, es muy importante que los intérpretes tengan integridad personal con respecto a lo que hacen. Su audiencia está confiando en su honestidad. El empleador depende de sus atentos esfuerzos para lograr metas y objetivos organizacionales. Todos esperan que los intérpretes sean profesionales, en toda la extensión de la palabra.

La interpretación como una profesión
A menudo decimos u oímos decir a los colegas que "somos profesionales". Es importante que los intérpretes entiendan las responsabilidades que conlleva esa denominación. Los intérpretes necesitan preguntarse: "¿Qué es lo que caracteriza a una profesión?" Algunas respuestas incluyen:

- Servicio público con responsabilidad social.
- Conocimiento fundamentado en investigación.
- Educación y entrenamiento especializado.
- Responsabilidad de los practicantes.
- Programas de acreditación y certificación.
- Códigos de ética establecidos.
- Aprendizaje vitalicio.

Los intérpretes o guías ayudan a las audiencias a conectarse con la historia, la cultura, la ciencia, y los lugares especiales del planeta. Por la informalidad de las situaciones, es fácil olvidarse que los intérpretes manejan una confianza muy sagrada–los relatos sobre donde ha estado la humanidad, quiénes somos y lo que

hemos aprendido. Y los intérpretes lo hacen con cosas reales, lugares reales, y a menudo con la intimidad que da una conversación personal.

Los intérpretes tienen la responsabilidad social de ser precisos y justos al representar a los pueblos y sus historias. Por ejemplo, en un sitio donde ocurrió la Guerra Civil estadounidense, la audiencia incluye gente que se identifica con las historias de grupos adversarios. ¿Cómo los intérpretes pueden ser precisos y justos, al presentar la pasión de los dos grupos que lucharon y murieron por sus creencias? Los intérpretes tienen que conocer bien la historia completa para presentarla con equilibrio y respeto hacia los diversos puntos de vista de aquellos que lucharon en la guerra más crítica en la historia estadounidense, en donde familias se separaron por la naturaleza contradictoria de las ideas.

La investigación en las ciencias sociales nos está enseñando que la interpretación es un arte y una ciencia. En la medida en que el conocimiento basado en investigación se expande, mejoramos nuestro entrenamiento y enseñanza acerca de la profesión de la interpretación. Cada generación de intérpretes avanza la obra de aquellos que vinieron antes, expandiendo no sólo la ciencia, sino también ampliando el arte. Así como Freeman Tilden, autor de Interpreting our Heritage (1957), sugirió: "C'est l'homme". Es la persona, y su propio estilo y pasión personal, lo que le da un valor único a los mensajes presentados y a como éstos son recibidos. Los intérpretes tienen que entender ese poder y usarlo responsablemente. Los intérpretes no están ahí para hacer propaganda, sino para revelar historias importantes detrás de los recursos, de tal manera que los miembros de la audiencia puedan formular sus propias opiniones y tomar responsabilidad por sus acciones.

Todo intérprete tiene la responsabilidad personal de investigar cuidadosamente los mensajes que van a comunicar, para que representen a sus organizaciones fielmente, y para que manejen éticamente los hechos, y las historias de la cultura y la ciencia. Debido a que los intérpretes influyen sobre lo que la gente cree sobre ellos mismos y el mundo, lo que hacen los intérpretes es muy importante. Pero por la naturaleza del trabajo, el código de ética debe manejarse dentro de cada uno. Es posible que la audiencia y la organización no sepan cuando los intérpretes dejan de actuar éticamente. Los intérpretes, como individuos, deben proteger la dignidad y el valor de la profesión al manejar cuidadosamente toda actividad.

Así como Robert Frost, un renombrado poeta, escribió en su poema titulado "Deteniéndonos en el bosque en una tarde nevada": "hay millas que recorrer antes de dormir". Siempre hay algo más por saber sobre los recursos que van a ser interpretados, las audiencias que servimos, o sobre la variedad de técnicas de comunicación que están disponibles. Debido a este esfuerzo continuo por cambiar y aplicar innovadoras ideas, la jornada de automejoramiento en la profesión de la intepretación nunca se detendrá. La responsabilidad de mejorar pertenece a cada individuo como profesional.

El Papel de la Asociación Nacional para la Interpretación
Piense acerca de la corte mítica del Rey Arturo, con sus visiones de valientes

caballeros que entregaban su lealtad y sus vidas al rey que ellos admiraban. Las profesiones despiertan esa clase de entusiasmo y lealtad. Reconocemos que no sólo queremos que nuestro propio desempeño mejore. Queremos que todo aquel que trabaje en nuestro campo mejore y que eleve a la profesión uno o dos niveles. Este notable deseo de mejorar la profesión incluye la enseñanza entre colegas y el aprendizaje de los mismos.

En 1954, cerca de 40 naturalistas se reunieron en Bradford Woods, Indiana, para discutir ideas e intereses comunes. Esa primera actividad condujo a la formación de la Asociación de Intérpretes Naturalistas (AIN). A mediados de 1960, un grupo de intérpretes patrimoniales de California, se reunió para formar la Asociación de Intérpretes del Oeste (WIA). Muchos de ellos eran, tanto intérpretes culturales como naturalistas, y el nombre de la WIA reflejó este interés más amplio. Estas dos organizaciones profesionales dieron servicio a sus miembros respectivos (muchos de los cuales pertenecían a ambas organizaciones) durante varias décadas, antes de consolidarse para formar la Asociación Nacional para la Interpretación (NAI) en 1988. La oficina nacional de la recientemente consolidada asociación fue trasladada a Fort Collins, Colorado, para afiliarse con la Universidad Estatal de Colorado (CSU) y el Departamento de Recursos Naturales, Recreación y Turismo, el cual ha tenido un sólido programa en interpretación, a nivel universitario y de postgrado, durante varias décadas.

Por casi 8 años, la oficina de NAI tuvo su sede en el edificio Forestal en las instalaciones de CSU. En 1995, NAI adquirió una casa victoriana de ladrillo, localizada en el 528 de la calle S. Howes, y se trasladó a su nueva sede, a sólo una cuadra de CSU.

NAI mantiene un personal de tiempo completo de 5 personas y un grupo de 8 personas de medio tiempo. Hasta el año 2001, más de 4500 miembros de la asociación en 50 estados de los Estados Unidos y en 29 países, están tomando parte en las actividades de entrenamiento e intercambio de NAI. Los miembros pueden elegir participar a un nivel nacional o internacional, regionalmente, y dentro de secciones de interés especial. Se efectúan talleres de entrenamiento con algo de interés para cada uno, en diferentes partes del país y épocas del año. Estos incluyen:

- Taller de Intérpretes Nacionales (NIW), un evento anual de entrenamiento/intercambio realizado en otoño.
- Capacitación Regional de Habilidades en Interpretación del Oeste (WRIST), un evento anual realizado en junio.
- Instituto de Administración Interpretativa (IMI), un evento anual de capacitación para la administración.
- Talleres regionales y de sección, eventos anuales.
- Talleres de certificación, en marcha.

Las publicaciones también son una parte importante de los servicios de la membresía que apoyan el intercambio entre profesionales. Las principales publicaciones de NAI incluyen:

Niños de primaria de una escuela local observan el comportamiento de un mono aullador en la Reserva Natural El Chocoyero-El Brujo, Ticuantepe, Honduras. El guía del parque ubicado en la parte delantera en el centro, es un joven de la comunidad local quien depende de los recursos de la Reserva Natural.

- La revista *Legacy*, publicada 6 veces por año.
- Publicación científica *Journal of Interpretation Research,* publicada semestral
- Boletín informativo *Jobs in Interpretation,* publicado quincenal
- Boletín informativo *InterpNews,* publicado trimestralmente
- 10 boletines regionales y 9 de sección.
- Sitio de internet, www.interpnet.com.

NAI también ofrece una tienda de la asociación que vende libros profesionales y ropa con el logotipo de NAI con descuento para sus clientes. Todos estos productos, programas, y servicios apoyan la misión de NAI: "Inspirar el liderazgo y la excelencia para fomentar la interpretación de la naturaleza y la cultura como una profesión".

Programa de Certificación de NAI

En 1988, NAI comenzó a ofrecer servicios de certificación en cuatro categorías, para apoyar la misión de la organización de fomentar la interpretación como una profesión. Estas categorías son: Intérprete de Patrimonio Certificado (CHI) , Administrador de Interpretación Certificado (CIM), Planificador de Interpretación Certificado (CIP), y Capacitador de Intérpretes Certificado (CIT). En el año 2000, se adicionó a estos servicios la categoría Guía Intérprete

Los guías obtienen las credenciales de la Certificación Interpretativa al demonstrar que han dominado sus habilidades de presentación.

Los guías en el Reino de los Animales de Walt Disney World crean interacciones seguras entre los animales y los niños en La Isla de Descubrimiento. Foto por Tim Merriman.

Certificado (CIG). Una manera de demostrar su conocimiento de interpretación y su habilidad para aplicar los principios interpretativos, es certificarse en una o más de estas categorías. Aunque esto no garantiza empleo profesional, le da credibilidad reconocida por toda la profesión y puede ayudarle a conseguir empleo o una promoción.

Las categorías CHI, CIT, CIM y CIP están diseñadas para reconocer las habilidades y el conocimiento obtenidos a través de estudios académicos y a través de la experiencia. Para solicitar certificación en estas categorías se requiere un mínimo de un grado universitario o cuatro años de experiencia, o una combinación equivalente de educación y experiencia. Puede encontrarse información adicional acerca de los requerimientos para estas categorías en la Guía de Certificación y Guía de Estudio (Certification Handbook and Study Guide), disponible en el sitio de internet de NAI o en la oficina nacional.

La categoría Guía Intérprete Certificado (CIG) fue diseñada como un programa de entrenamiento para aquellos que interpretan la naturaleza o la historia al público, pero que no han tenido el beneficio de un antecedente académico, ni experiencia previa en el campo. Los típicos candidatos CIG podrían ser voluntarios, docentes, personal temporal, empleados de temporada, o nuevos intérpretes o guías de tiempo completo que ofrecen recorridos o programas.

Para ser un CIG, usted debe tener por lo menos 16 años y tomar un curso CIG de 32 horas ofrecido por un capacitador autorizado por NAI. Durante los últimos 4 días del curso usted deberá hacer una presentación temática de 10 minutos y lograr una calificación de 80% o mejor. También deberá presentar un esquema de su presentación y pasar un examen objetivo de 50 preguntas. Se requiere una calificación de 80% en cada uno de éstos. La credencial CIG que usted obtiene es válida por 4 años. Para renovar su credencial CIG, deberá demostrar que ha participado en al menos 40 horas de entrenamiento adicional relacionado con la interpretación durante esos 4 años y pagar una cuota de re-certificación a NAI. Los Guías Interpretativos Certificados pueden usar las letras CIG después de sus nombres o correspondencia profesional y el logotipo CIG en su papelería de negocios.

Es posible mejorar su credencial CIG a una credencial CHI (u otra categoría profesional) una vez que usted tenga un mínimo de experiencia CHI o haya cumplido el requerimiento educativo. El examen objetivo es el mismo para las 5 categorías y una vez que se tome y pase en cualquier categoría no es necesario tomarlo nuevamente. No obstante, todos los demás requerimientos deben ser cumplidos para cualquier otra categoría que usted escoja. Estos requerimientos, que difieren ligeramente en contenido para cada una de las cuatro categorías, incluyen el desarrollo de un examen tipo ensayo, y hasta cuatro evidencias de desempeño profesional. Todos los requerimientos deben ser aprobados con una calificación de por lo menos 80%.

Es posible tener una credencial en más de una categoría al mismo tiempo. Todas las categorías son válidas por 4 años después de la fecha de certificación y deben renovarse con una prueba de por lo menos 40 horas de entrenamiento continuo en instituciones u organizaciones apropiadas (universidad, organización profesional, contratista privado, agencia interna).

Empleos en interpretación
Gobierno

Imagínese estar parado frente a Old Faithful, el afamado géiser en Yellowstone, el parque nacional más antiguo de Estados Unidos. Hay un grupo de familias frente a usted, deleitadas con el burbujeo de las pozas termales. Usted reconoce su interés y lo utiliza para explicar la tectónica de placas y las fuerzas volcánicas que actúan dentro del planeta. Entonces, de pronto, Old Faithful hace erupción, ofreciendo una experiencia visceral que sella para siempre, en sus corazones y en sus mentes, el recuerdo de lo que usted acaba de decir. Este es sólo un ejemplo de miles de oportunidades interpretativas en parques públicos, centros de naturaleza, zoológicos, jardines botánicos, museos, bosques y sitios históricos.

Casi desde su comienzo en 1916, el Servicio Nacional de Parques (NPS) de Estados Unidos ha sido el líder, entre las agencias del sector público, como intérpretes de naturaleza e historia. Al principio del siglo XXI, más de 2000 empleados del NPS estaban trabajando como intérpretes o como personal de apoyo en casi 400 sitios que

abarcan más de 80 millones de acres. Cerca de 170,000 voluntarios y docentes también trabajan en parques nacionales, monumentos y sitios históricos en papel de intérpretes. Por mucho, el NPS es el mayor empleador de intérpretes, tanto asalariados como voluntarios.

Los servicios interpretativos se ofrecen en casi todas las otras agencias federales que manejan los recursos naturales y culturales. Estos incluyen el Servicio Forestal, el Buró de Manejo de Tierras, el Cuerpo de Ingenieros de la Armada y el Servicio de Pesca y Vida Silvestre. La Agencia Nacional de la Atmósfera y Océano, la Administración Nacional de Aeronáutica y Espacio, La Encuesta Geológica y la Agencia para la Protección al Ambiente están involucradas, en menor grado, en la educación e interpretación ambiental, a menudo a través del desarrollo curricular, mapas y publicaciones.

El estado, el condado, y las agencias municipales que operan zoológicos, museos, sitios históricos, acuarios, y centros de naturaleza también emplean guías e intérpretes. Es difícil decir cuantos profesionales interpretativos están empleados en E.U., pero es justo decir que el número de intérpretes del sector público está en los miles. Los intérpretes de temporada constituyen la mayor fuerza laboral en contacto con el público en estas agencias. Algunos intérpretes trabajan en diferentes agencias en diferentes épocas del año. Es posible tener un empleo de temporada de verano en Alaska y trabajar en la estación turística de invierno en un parque en La Florida o Arizona. Muchos intérpretes y guías profesionales de tiempo completo inician sus carreras en estas posiciones de temporada y trabajan todo el año hasta que encuentran posiciones de tiempo completo.

Organizaciones No Gubernamentales (ONGs)
Sin fines de lucro Muchos centros de naturaleza sin fines de lucro, zoológicos, museos, acuarios, y sitios históricos emplean intérpretes y guías interpretativos. Algunas veces el intérprete o guía entrena voluntarios y docentes para presentar programas. Muchos intérpretes y guías en organizaciones sin fines de lucro trabajan de cerca con sistemas escolares para ofrecer programas de educación ambiental. Algunas veces estos son programas de alcance efectuados en las escuelas y en los salones de clase. En otras circunstancias, los programas pueden involucrar viajes de campo al centro de naturaleza, zoológico o museo. Algunos intérpretes encuentran empleo en campamentos o en programas de educación experimental como Outward Bound.

Con fines de lucro. El Futurista John Naisbitt escribió en *Global Paradox* en 1994, que una de cada nueve personas en el planeta trabaja en viajes y turismo. Los intérpretes y guías que trabajan para estas compañías con fines de lucro pueden no ser llamados por ese nombre, pero el trabajo es esencialmente un trabajo de la intepretación. Muchas compañías de viajes usan la interpretación para agregar valor a la experiencia del viaje.

Los directores de cruceros son usualmente los guías y los intérpretes para las compañías de crucero. Usted podría trabajar en un barco que hace viajes diaria-

mente para observar las ballenas, o en un crucero que hace viajes más largos a Baja California, o al interior del pasaje entre Seattle, Washington y Juneau. Los conductores de los camiones, a veces también trabajan como intérpretes con compañías de larga distancia o compañías de turismo terrestre. Las compañías de transporte o de viajes culturales emplean intérpretes para guiar sus recorridos y proveer una variedad de servicios, desde el manejo de la camioneta hasta de hospitalidad en general. Como parte de sus deberes, interpretan para sus clientes, las áreas y a la gente que van encontrando.

Algunos intérpretes que ganan experiencia en la escritura, diseño de exhibiciones y planeación de la interpretación, se vuelven consultores o trabajan para consultores, ayudando a las organizaciones y agencias con proyectos interpretativos individuales. Aunque estos trabajos están a menudo en el área considerada como interpretación no-personal (letreros, exhibiciones, etc.), también existen oportunidades para la gerencia contractual o para la presentación de programas interpretativos. Los intérpretes empresarios también pueden ganarse la vida a través de apariciones personales contratadas, particularmente si desarrollan un personaje que atrae a la audiencia local, nacional o internacional. Personajes de la televisión como Bill Nye, "El Hombre de Ciencia" y John Acorn, "El Chiflado de la Naturaleza", son ejemplos clásicos de la combinación de conocimiento técnico con habilidades de comunicación innata para interpretar temas comunes a una amplia audiencia. Las oportunidades de éxito como intérprete empresarial son limitadas solamente por la creatividad y las habilidades de negocios del individuo.

Lecturas recomendadas

Brochu, Lisa, y Tim Merriman. 2000. *NAI's Certification Handbook and Study Guide.* Fort Collins, CO: Nacional Association for Interpretation.

Knudson, Douglas M., Ted T. Cable, y Larry Beck. 1995. *Interpretation of Cultural and Natural Resources.* State Park, PA: Venture Publishing, Inc.

Historia de la interpretación

Durante cientos de años, debe haber existido, en cada tribu, gente como los intérpretes que contaban historias y compartían tradiciones alrededor de la fogata. La maravillosa tela de la civilización alrededor del mundo se teje a partir de la ciencia y la cultura de los pueblos. Siempre ha habido tanta información sobre todo lo que se conoce, para transmitirlo a cada persona joven, que la cultura ha dependido de los narradores de cuentos para escoger lo que es digno de transmitir a las generaciones futuras. Algunas veces estos cuentos son los favoritos de quienes los cuentan, pero otras veces la iglesia, el rey u otros líderes han dictado las historias que se podían narrar.

La profesión de la interpretación como se practica hoy en día, es similar a como se hacía en el pasado. Los intérpretes comparten muchos de los mismos atesorados cuentos y habilidades, y presentan otros nuevos. A medida que nuestro entendimiento de la naturaleza y de la historia evoluciona, enseñamos nuestra herencia cultural y natural para asegurar que la civilización continúe cambiando y mejorando. Unas pocas personas especiales han sido quienes han encontrado el camino y han sido guías en nuestra profesión. Estas personas le dieron el nombre y describieron cómo la interpretación sirvió para inspirar e involucrar a la gente en el deseo de conocer más.

John Muir

Hijo de un predicador inmigrante escocés, John Muir creció para llegar a ser uno de los voceros más importantes para el movimiento de conservación de los años 1800s en Estados Unidos. Cuando era sólo un muchacho, Muir fue criado por un padre fundamentalista que era abusivo cuando John no aprendía sus versos diarios de la Biblia, o no hacía lo que le decían.

Cuando era joven, Muir quedó temporalmente ciego a causa de un accidente. Se recuperó de esta experiencia con un nuevo propósito e impulso en la vida. Muir quería vivir cerca del ambiente que amaba. Mucho después escribiría en *John Muir: To Yosemite and Beyond* (Engberg, Robert y Donald Wesling, Eds. 1980. Madison: University of Wisconsin Press): "Más conocimiento silvestre, menos aritmética y gramática—educación obligatoria en la forma de artesanías de madera, artesanías de montaña, ciencia de primera mano".

Muir ayudó a fundar la organización Sierra Club y fue el principal responsabilidad de lograr que el Parque Nacional Yosemite fuera erigido como un parque nacional en 1890. Muir escribió: "Interpretaré las rocas, aprenderé el lenguaje de las inundaciones, las tormentas y las avalanchas. Me pondré en contacto con los glaciares y los jardines silvestres, y me acercaré tanto como pueda al corazón del mundo" (Browning, Peter. 1998. *John Muir: In His Own Words*. Lafayette, CA: Great West Book). Él pudo haber sido el primero en usar la palabra "interpretar" para describir este entendimiento del patrimonio del planeta. Pero esta elección de palabras no era un mensaje acerca de la interpretación moderna. Él estaba en la búsqueda de su propio entendimiento de todo lo que había visto.

El ejemplo que Muir dio como intérprete del mundo natural fue aún más importante. Muir demostró el admirable poder de la interpretación para ayudar a la gente a entender y cuidar. Inspiró generaciones de conservacionistas jóvenes para interpretar a otros lo que veían y sentían, y aún seguimos su buen ejemplo.

Enos Mills

En 1884, Enos Mills, un muchacho de 14 años de Fort Scott, Kansas, se mudó a Colorado y comenzó a construir una cabaña de troncos de madera cerca de las faldas de la montaña llamada Long's Peak. Más tarde escribió: "Todas las grandes felicidades de mi vida parecen haber estado centradas alrededor de la cabañita que construí en mi adolescencia" (*Adventures of a Nature Guide*. 1920. Friendship, WI: New Past Press, Inc.).

A los 19 años de edad, mientras paseaba por la playa en California, Mills conoció y se hizo amigo de John Muir, el distinguido naturalista. Muir llevó a Mills a acampar a Yosemite y le contó sobre su sueño de convertir a Yosemite en un parque nacional. Mills escuchó el consejo de Muir de convertirse en un hábil observador de la naturaleza y luego escribir al respecto. Muir también animó a Mills a que se convirtiera en un orador público y él así lo hizo. A través de los años, Mills observó a los animales en el campo, cuidadosa y pensativamente, y llegó a ser una autoridad sobre las áreas y la vida silvestre cerca de su hogar. Sus 16 libros y numerosos artículos acerca de la naturaleza, incluyen muchos que aún son valorados como fuentes extraordinarias de conocimiento con respecto a la vida silvestre.

Enos Mills haría más de 40 viajes personales a lo largo del sendero de 10 millas a la cumbre del cercano Long's Peak, sólo para practicar antes de guiar más de 250 paseos a la cumbre, en su carrera como guía naturalista. Él ayudó a estos visitantes a descubrir la belleza en las flores silvestres más pequeñas, así como la

grandeza de los dramáticos glaciares y de las formaciones rocosas. A través de sus descubrimientos, aprendieron que llegar a la cima no era la verdadera meta. Como lo pone Mills en su libro *Adventures of a Nature Guide*: "La esencia es viajar agradablemente, y no lo es sólo llegar".

Mills también entrenó a otros para ser guías. Su libro, *Adventures of a Nature Guide* nos cuenta sus experiencias y da una guía a otras personas que conducen grupos al aire libre. En éste, Mills escribió: "La meta es iluminar y revelar el seductor mundo del aire libre introduciendo influencias determinantes y las tendencias de la audiencia. Un guía naturalista es un intérprete de geología, botánica, zoología e historia natural". Él fue el primer escritor moderno en identificar el papel de un guía como intérprete, alguien que traduce lo que ve y experimenta, a otros con menos experiencia.

Mills murió a los 52 años de edad, dejando atrás un legado de observaciones e ideas que aún hoy se usan por todos aquellos que interpretan la historia cultural y natural del mundo. Su cabaña aún se mantiene como un museo y un tributo a sus obras increíbles. Su hija, Enda Mills Kiley, ha conservado su historia vibrantemente viva por décadas, a través de su trabajo interpretativo. Enos Mills creía que debía haber guías naturalistas en todo tipos de localidades, y no sólo en los parques nacionales. Según el Consejo Interagencial Federal de Interpretación, hoy en día hay más de 350,000 guías naturalistas en los Estados Unidos y muchos más en todo el mundo. Su profecía se cumplió cuando escribió en su libro *Adventures of a Nature Guide:* "No tardará en que ser guía naturalista será una ocupación de honor y distinción. Ojalá que seamos más".

Freeman Tilden

Enos Mills sugirió que la meta de un guía naturalista es "iluminar y revelar". Freeman Tilden tomó la idea de revelación y la hizo parte de sus seis principios de interpretación. El libro de Tilden *Interpreting Our Heritage,* publicado en 1957, fue el primero en sentar los principios básicos y los lineamientos para los intérpretes. Aunque diversos autores han contribuido a la riqueza del conocimiento y de las ideas en el campo, el libro de Tilden es aún uno de los recursos más valiosos en la biblioteca profesional de un intérprete. Sus observaciones acerca de la disciplina y sus 6 principios constituyeron una gran contribución a la profesión.

Freeman Tilden tomó el estudio de la interpretación al final de su carrera. Durante la mayor parte de su vida fue dramaturgo, escritor y publicador. A solicitud de Conrad L. Wirth, Director del Servicio Nacional de Parques, Tilden trabajó apoyado por una beca de la Fundación Old Dominion para estudiar la interpretación y escribir acerca de ella a principios de los años 50s. El Servicio Nacional de Parques (NPS) fue su modelo de acuerdo con los requisitos de su beca. El NPS había estado empleando guardaparques como intérpretes casi desde su inicio en 1916. Los viajes y los estudios de Tilden a los parques y monumentos nacionales en los Estados Unidos le dieron ejemplos para una clara expresión de sus ideas acerca de la interpretación. Su definición de interpretación publicada en su libro

Interpreting Our Heritage, fue el estándar en el campo durante cuatro décadas. Ésta dice que la interpretación es: "Una actividad educativa que busca revelar los significados y las relaciones a través del uso de objetos originales, a través de la experiencia de primera mano, y a través de medios ilustrativos, en vez de por la simple comunicación de información de hechos".

La sugerencia de Tilden de "revelar los significados y las relaciones" fue luego explorado en su libro, *The Fifth Essence: An Invitation to Share in Our Eternal Heritage* (Washington, DC: Nacional Park Trust Board), en el cual explicó la importancia de los significados. Observó que los griegos consideraban que "la tierra, el aire, el fuego y el agua" eran las cuatro esencias. Explicó que "los significados" o el "alma" es la "quinta esencia". La revelación del alma de los recursos es un componente crítico de la buena interpretación. Los significados detrás del recurso importan. Las agencias protegen los parques, coleccionan artefactos, exhiben a los animales y construyen exhibiciones para revelar los significados. Las organizaciones que los intérpretes representan tienen una misión. En la mayoría de los casos, la misión establece algún propósito superior relacionada con educar a la gente, proteger los recursos, preservar lugares especiales y ayudar a los demás a entender el patrimonio. La interpretación o la revelación de significados es el método que hemos elegido para lograr estos propósitos.

William Lewis

En una entrevista publicada en la Revista *Legacy* en el 2000, el autor y profesor Sam Ham dijo acerca de Bill Lewis: "Yo lo considero un maestro de la interpretación". Con grados en física y oratoria, Lewis ha traído intereses académicos únicos a su campo. Lewis trabajó como un intérprete de temporada para el Servicio Nacional de Parques por más de tres décadas. Entrenó un incontable número de intérpretes y guías, y fue mentor para muchos jóvenes siendo profesor en la Universidad de Vermont. Su libro, *Intepreting for Park Visitors* (1980), ha sido un recurso clásico para los intérpretes y guías de parques hasta el momento. Sam Ham da crédito a Bill Lewis por haber sido su inspiración para enseñarle "la interpretación temática". Lewis puntualiza que él tomó su enfoque de las enseñanzas de Aristóteles, que enfatizaban que la comunicación siempre debería transmitir un propósito central.

Lewis inició el primer capítulo de su libro con la afirmación: "De una cosa estamos seguros, y es que cada uno de nosotros ve el mundo de una forma única". Esta valiosa observación es aún una parte importante del entrenamiento para la interpretación personal. Las audiencias vienen con diferentes experiencias y entenderán la comunicación desde el punto de vista de sus perspectivas personales, conformadas según sus experiencias. Lewis también observó que "…juntamos a un intérprete único, con un visitante único, y con un mundo único; todos ellos en un proceso de cambio". Él se refirió al intérprete, al visitante y a los recursos como el "trío interactivo". Lewis escribió que "el intérprete debe conocerse a si mismo/misma, al visitante del parque y al área del parque".

Lewis estaba convencido de que el conocimiento del recurso no es suficiente.

Los intérpretes deben ser también científicos sociales, aprender a cerca de la audiencia, del proceso de la comunicación y de las percepciones que la gente tiene de los recursos que se interpretan. Con la ayuda del conocimiento psicológico, los intérpretes pueden entenderse mejor, y entender las motivaciones de la gente en general. "¿Cómo aprende la gente?" pregunta Lewis, y ¿Cómo sus estilos de aprendizaje afectan su percepción de las experiencias interpretativas que creamos? Los guías o intérpretes afrontan un reto vitalicio de conocer ampliamente los tres elementos del trío interactivo.

Interpretando bajo la influencia

Si usted comienza a notar un patrón de autores que construyen sobre la obra de sus antecesores, entonces empieza a pensar como un intérprete y a ver los vínculos que nos unen a todos. El simple hecho es que el conocimiento es tóxico, y muchos buenos autores han estado bajo la influencia por buenas razones. Si desea crecer, hay muchos lugares para aprender más sobre la aplicación de los principios de la interpretación. En el capítulo 9, ofrecemos una bibliografía que le ayudará a identificar algunos de los recursos clave en la filosofía interpretativa. Pero no se detenga ahí.

Muchos autores continúan inspirando intérpretes en muchas formas. Rachel Carson tuvo un impacto de largo alcance sobre el movimiento ambiental, durante los años 50s y 60s, como un autor interpretativo que escribió: *The Sea Around Us* (1951. Oxford, UK:Oxford University Press), *The Edge of the Sea* (1955. Boston: Houghton Mifflin Co.), y *The Silent Spring* (1962. Boston: Houghton Mifflin Co.). Una de las mejores fuentes de ideas para programas es *Reading the Landscapes of America* por May Thielgaard Watts (1957. Rochester, NY: Nature Study Guide Publishers). Escritores inspiradores como Aldo Leopold, Annie Dillard, Barry Lopez, Wallace Stegman, y Terry Tempest Williams ofrecen ideas maravillosas, información y citas para incorporar en sus programas. Michael Gross y Ron Zimmerman han sido distinguidos como profesores y capacitadores en la Universidad de Wisconsin en Stevens Point por dos décadas. Ellos han publicado, con otros autores, una serie de manuales sobre los aspectos más técnicos de la interpretación.

Si usted ha escogido la interpretación como profesión, entonces es usted probablemente una persona a quien le gusta leer y explorar nuevas ideas. En la medida en que encuentre una nueva influencia que sea útil, tome notas o apuntes que resuman las ideas más importantes o las citas que encontró. Consérvelas en un diario o en su computadora, porque éstas serán un recurso valioso.

Definiendo lo que hacemos

A través de los años, la definición de la interpretación propuesta por Tilden ha sido adoptada y aplicada por miles de intérpretes y guías. Más recientemente, Sam Ham escribió en *Environmental Interpretation: A Practical Guide* (1992. Golden, CO: North American Press): "La interpretación ambiental involucra la traducción del lenguaje técnico de una ciencia natural o un campo relacionado, en términos e

ideas que la gente que no es científica pueda fácilmente entender".

La afirmación práctica de Ham acerca del campo de la interpretación ambiental puntualiza que la traducción está involucrada. La implicación es importante. Si usted le hablará a una persona que solamente habla chino mandarín, reconocería que el o ella no entendería ningún mensaje que usted intentara transmitir en español. Se adaptaría rápidamente para usar un lenguaje de señales para comunicarse con otros, sin usar nuestro lenguaje.

Como Ham sugiere en su libro *Environmental Interpretation,* algunas veces los intérpretes están traduciendo "el lenguaje técnico de una ciencia natural o un campo relacionado" a través de la interpretación. Pero algunas veces están tratando de explicar lo inexplicable o de interpretar los mensajes antiguos dejados por un escultor de petroglifos o un creador de pictogramas. Las audiencias provienen de muchos diferentes países, culturas y ascendencias, de tal manera que existe más que sólo una barrera de lenguaje. Los intérpretes deben traducir los "significados" inherentes de los recursos a una audiencia que solo entenderá lo que vea o experimente a través de sus propios filtros de experiencia de vida. Los intérpretes afrontan este reto al entender los principios de la interpretación personal. Ellos aprenden lo que sea posible acerca de la audiencia y de los significados que desean revelar. Fabrican cuidadosamente los mensajes que desean transmitir y luego aplican sus habilidades como intérpretes al usar técnicas apropiadas. Ese es el arte de la interpretación: poner todo junto para ayudar a la gente a hacer conexiones intelectuales y emocionales, como lo definió la Asociación Nacional de la Interpretación.

En su libro *Interpretation of Cultural and Natural Resources*, Knudson, Cable y Beck escribieron que: "...la interpretación es la manera en que la gente comunica el significado de los recursos culturales y naturales. Ésta inculca la apreciación y el entendimiento". Su libro ofrece un excelente compendio de muchas de las otras definiciones encontradas en la literatura profesional. Todas estas diferentes definiciones conducen a una simple, pero importante pregunta: "¿Qué tienen todas en común?".

Encontrando terreno común
La mayoría de los autores de los libros de la interpretación han dicho, en una forma u otra, que los intérpretes entregan mensajes que se conectan con los intereses de las audiencias y revelan significados. Todos parecen estar de acuerdo en que la interpretación es más que información, aunque involucra información. La mayoría está de acuerdo en que es un proceso de comunicación y no un producto. En años recientes, el Servicio Nacional de Parques ha dedicado tiempo y esfuerzo considerable a la discusión de las definiciones de interpretación que han evolucionado con el tiempo. Sus discusiones condujeron al desarrollo en 1996 de una rúbrica base que guía las diez evaluaciones de competencia de la organización. La rúbrica dice lo siguiente (tomado de www.nps.gov/idp/interp):

El (producto) es:

1) Exitoso como catalizador para crear una oportunidad para la audiencia para que forme sus propias conexiones intelectuales y emocionales con los significados o la importancia inherente de los recursos.

2) Apropiado para las audiencias, y provee una clara dirección para sus conexiones con el recurso o recursos, al demostrar el desarrollo cohesivo de una idea o ideas relevantes, en vez de depender principalmente de la recitación de una narración cronológica o una serie de hechos relacionados.

La Asociación Nacional de Interpretación (NAI) ha adoptado una definición de interpretación que es muy parecida a la rúbrica del NPS. NAI define la interpretación como sigue: "La interpretación es un proceso de comunicación que forja las conexiones intelectuales y emocionales entre los intereses de la audiencia y los significados inherentes del recurso".

La definición de NAI es, en espíritu e intención, la misma definición que el NPS usa, pero ha sido modificada para que represente los intereses más amplios de la profesión entera. Los intérpretes trabajan en parques, zoológicos, museos, centros de naturaleza, acuarios y sitios históricos. Ellos interpretan en cruceros, senderos, calles en la ciudad, bajo el agua, sobre cimas de montaña y desde canoas, kayaks, trenes, barcos, camiones, o a través de cámaras remotas desde cuevas de murciélagos o en el profundo océano. La definición para la profesión debe aplicarse ampliamente a estas diferentes organizaciones, lugares y situaciones. También, NAI quiere estar segura de que los que practicamos esta profesión, recordemos hacer, tanto conexiones "emocionales" como "intelectuales". Ésta es en gran parte la misma idea de la afirmación de Tilden sobre que los intérpretes deben hacer más que comunicar "información basada en los hechos". Los hechos son intelectualmente interesantes, pero no son suficientes, en la mayoría de los casos, para hacer conexiones "emocionales". Creemos que es importante que los profesionales encuentren un lenguaje común. Con este fin, usaremos la definición de NAI en todo este libro como nuestro fundamento.

Qué no es interpretación

La definición de interpretación original de Tilden fue mas allá que establecer lo que es interpretación. Él también dijo claramente lo qué no es interpretación. Y ésta no es simplemente la comunicación de hechos. Tilden reconoció que los hechos son importantes en la interpretación, pero también puntualizó que no son suficientes. Aún cuando una recitación de hechos esté bien realizada, deja a la audiencia preguntándose qué es lo que todo eso significa.

Como intérpretes, tenemos cierta cantidad de poder e influencia sobre lo que le hacemos creer a la audiencia. Pero la interpretación no es nuestra propia telenovela. Todos aquellos que interpretan la naturaleza o la historia, le deben a su audiencia una interpretación balanceada. La interpretación no debe ser "interpaganda". Bob Roney (intérprete maestro en el Parque Nacional Yosemite) del Servicio Nacional

Una voluntaria del Cuerpo de Paz dando una clase de educación ambiental a niños escolares cerca de Huehuetenango, Guatemala.

de Parques identifica "interpaganda" como la interpretación que:

- Ignora múltiples puntos de vista;
- Sesga los hechos hacia una conclusión preestablecida;
- Sobre simplifica los hechos;
- Proviene de una perspectiva que la audiencia ignora;
- Comunica en una sola dirección, desanimando el diálogo; y
- No permite que los miembros de la audiencia tengan y mantengan una perspectiva personal.

La interpaganda demuestra una falta de respeto a la inteligencia de la audiencia y sus derechos a una comunicación honesta proveniente de nosotros. Si la audiencia detecta que el guía o el intérprete está dando una versión sesgada de la narración, perderá respeto por el individuo y probablemente por la organización entera.

Una buena interpretación representa múltiples e igualmente válidos puntos de vista sobre cualquier situación. Por ejemplo, las batallas de la Guerra Civil estadounidense tenían al menos dos facciones distintas representadas, cada una con sus propios puntos de vista. Los descendientes de la gente que entregó sus vidas en aquellas batallas querrán escuchar sus historias de una manera respetuosa y reflexiva. A veces está involucrada una tercera, o aún una cuarta perspectiva, si se consid-

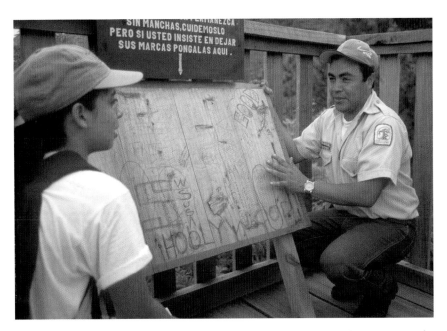

Un guardaparque del Parque Nacional Montecristo en El Salvador, muestra a una guardaparque de Nicaragua un panel de grafíti. El letrero le pide a los visitantes que escriban su grafíti o dibujos en el panel de madera en vez de hacerlo sobre los letreros de información y postes.

era la representación de soldados negros, y las familias con soldados en lados contrarios. Cada una de estas narraciones debe contarse de una manera equilibrada. Se requiere algo de esfuerzo y una presentación bien preparada, pero puede hacerse.

En cualquier escenario, deseamos que los miembros de la audiencia regresen, que compartan su entusiasmo sobre la experiencia con sus amigos, y que permanezcan un tiempo más largo la próxima vez. La gente asiste a una experiencia interpretativa con todos sus prejuicios, creencias y perspectivas políticas personales. El respeto a sus distintas opiniones y puntos de vista asegura que ellos juzgarán la experiencia interpretativa basándose en sus propios méritos, y no por su apoyo a alguna visión partidista de asuntos ambientales o controversias culturales.

La gente asiste a los programas interpretativos para ser entretenida, pero la interpretación no es solamente entretenimiento. La gente espera disfrutar de su experiencia en un escenario informal tal como un parque, un zoológico, un acuario o un sitio histórico. Sin embargo, también han escogido asistir a la experiencia interpretativa, lo que usualmente sugiere que el visitante desea aprender algo, pero no desean la presión de un ambiente formal de aprendizaje como parte de su experiencia recreativa. Entonces probablemente se decepcionarían si el programa es simplemente "intertenimiento", sin profundidad de contenido. Bob Roney del Servicio Nacional de Parques caracteriza al "intertenimiento" como aquello que:

- Estereotipa múltiples puntos de vista;
- Maneja los hechos alrededor de un asunto delicado;
- Sobresimplifica los hechos;
- No cree que la audiencia está verdaderamente interesada en el recurso; y
- No le importa lo que la audiencia piensa.

¿Alguna vez ha visto una película o un documental que representa a un animal, como un lobo o un tiburón, como un ser ruin para crear tensión dramática? Hollywood nunca ha afirmado estar enfocado en la integridad de la comunicación. Las películas a menudo se hacen sólo para entretener y hacer dinero para los productores. No obstante, los programas interpretativos tienen la obligación de entretener con límites éticos. La manera en que los intérpretes se comunican acerca de la vida silvestre o de las narraciones culturales, puede afectar la manera como la gente tratará a los animales o a otra gente en el futuro.

Los médicos a menudo dicen, "lo primero es no hacer daño", como parte de su credo ético. Debemos tener un enfoque similar para lo que hacemos. Darle a la gente una visión superficial y estereotipada de las serpientes de cascabel, o de los murciélagos, puede resultar en que la gente los mate innecesariamente. Los intérpretes deben ayudar a los demás a desarrollar una visión ecuánime sobre el respeto del peligro real de algunas especies silvestres, y al mismo tiempo aprender acerca de la importancia de estas especies en el ambiente. Los miembros de la audiencia harán mejores elecciones de cómo reaccionar ante una serpiente o un murciélago, si los esfuerzos interpretativos han sido balanceados y bien pensados.

Es igualmente importante ser ético y ecuánime al presentar narraciones históricas o culturales. ¿Cómo le parecería ver a su grupo étnico o su familia representada como salvaje, racista, o rencorosa en un programa, que por otro lado es entretenido? Sabemos el daño que crea el estereotipo. La audiencia merece nuestros más cuidadosos esfuerzos al narrar historias que caracterizan una cultura, una familia o un individuo.

La interpretación no es lo mismo que educación ambiental

Los profesores que entienden el proceso de comunicación interpretativa son usualmente los mejores profesores. Ellos enseñan con un esfuerzo adicional, ayudando a sus estudiantes a hacer conexiones intelectuales y emocionales, en vez de simplemente hacerlos memorizar los hechos. Usted puede recordar a aquellos profesores que hacían que las lecciones cobraran vida al encontrar la relevancia con su vida. La técnica interpretativa y la buena enseñanza tienen mucho en común. Aquellos profesores que no han tenido entrenamiento interpretativo se benefician del aprendizaje del proceso de comunicación interpretativa. Los educadores ambientales y de las ciencias encuentran las técnicas interpretativas especialmente útiles, porque están usualmente fuera del salón de clases enseñando cerca del recurso, en donde los procesos de comunicación interpretativa son los más efectivos.

Entonces cuando los niños van al parque o a un zoológico en un viaje de campo, ¿es esa, una actividad educativa o una recreativa? Y ¿son éstas, mutuamente

excluyentes? La respuesta yace en la intención y en el contenido del programa. Es una línea tenue, pero una que debe ser entendida claramente por aquellos que practican la interpretación, la educación ambiental o ambas.

Hemos identificado la interpretación como "un proceso de comunicación que forja conexiones intelectuales y emocionales entre los intereses de la audiencia y los significados inherentes al recurso". Mientras que la interpretación puede contribuir a un programa educativo, la educación ambiental forma parte de un sistema más grande, con un currículo establecido, con metas educativas y con objetivos de aprendizaje específicos. Los viajes de campo que tienen actividades, previas y posteriores al viaje, y elementos educativos en el viaje mismo, que corresponden al currículo de educación ambiental de la escuela, son actividades educativas. La presencia de un currículo y la alineación cuidadosa de los objetivos del viaje de campo con los objetivos del currículo escolar caracteriza al viaje como educativo.

Algunas veces el profesor simplemente está llevando a los niños a un día de diversión fuera de la escuela, y el programa interpretativo ofrece una justificación para hacerlo. Los viajes de campo que dejan que el intérprete presente lo que éste desee sin tratar de alinearse con un currículo, usualmente se consideran programas interpretativos. Ambos enfoques pueden ser de alta calidad y valiosos para los niños, pero el último se considera una actividad recreativa, aunque la audiencia está cautiva. La misma gente puede estar involucrada, pero algo diferente está sucediendo. Es razonable considerar las experiencias interpretativas como actividades de "concienciación" que conducen a experiencias educativas, pero esto no hace que la programación interpretativa sea lo mismo que los programas de educación ambiental fuera del salón de clases.

La educación ambiental sugiere que está involucrado un currículo, y también identifica que el contenido está relacionado con el ambiente natural. Algunos profesores consideran que la educación ambiental abarca también el ambiente cultural o construido, pero usualmente, los educadores en ciencia o en el ambiente están enfocados en los ecosistemas y en los componentes bióticos dentro de estos sistemas. La interpretación, en cambio, puede aplicarse a cualquier recurso. El proceso funciona igual en la interpretación de un pantano, una industria, una casa histórica, o un ambiente artificial, tal como un vehículo espacial.

Algunas personas se inclinan a definir cualquier experiencia útil como "educativa". Eso puede ser cierto en una definición genérica de la palabra, pero los profesores y administradores esperan que los viajes de campo educativos funcionen dentro de un currículo y en línea con objetivos educativos para ser denominados "educación ambiental". Los profesores están bajo una presión creciente para que todas las actividades escolares se alineen con los objetivos educativos estatales. El entendimiento de esta perspectiva puede ayudarle a reelaborar programas interpretativos como programas educativos en ciertas circunstancias donde pueda ser apropiado hacerlo. Si los profesores explícitamente piden programas de educación ambiental y si usted se siente equipado para satisfacer estas expectativas, usted querrá hacer las siguientes preguntas para aclarar sus necesidades: ¿Cuáles son los

objetivos específicos que quiere lograr en el viaje de campo? ¿Qué conceptos o ideas usted espera que enseñemos? ¿Desea usted un paquete de visita previa con un glosario de términos, actividades y lecturas asignadas? ¿Espera de nosotros un paquete de seguimiento, basado en la experiencia, después del viaje?

La preparación de un programa de educación ambiental en un escenario no formal usualmente involucra un trabajo considerablemente mayor, porque los objetivos educativos pueden no ser los mismos que los de su organización. Si usted hace el compromiso de trabajar con profesores en esta forma, probablemente construirá una relación muy sólida y duradera con las escuelas de su área, especialmente si su programa se enlaza con las metas del currículo estatal. Los profesores aprecian la programación que ofrece diversas actividades para sus estudiantes, al mismo tiempo que se alinean con sus objetivos específicos.

Existen muchos paquetes excelentes de educación ambiental para su aplicación en escenarios no formales. Algunos de ellos ofrecen entrenamiento y credenciales específicos. Algunos que son dignos de su consideración son:

- Proyecto WILD
- Proyecto Food, Land and People
- Proyecto WET
- Proyecto Learning Tree
- Nature Scope
- Biodiversity Basics
- OBIS
- GEMS
- Eco-Inquiry

Para mayor información sobre educación ambiental, le sugerimos que contacte a la Asociación Norteamericana de Educación Ambiental (North American Association for Environmental Education; 410 Tarvin Road, Rock Spring, GA 30739, 706-764-2926, www.naaee.org)

Lectura recomendada
Knudson, Douglas M., Ted T. Cable, y Larry Beck. 1995. *Interpretation of Cultural and Natural Resources*. State Park, PA: Venture Publishing, Inc.

Diferenciando la interpretación personal de la no personal

La interpretación personal es justamente como suena, una persona interpretando para otra u otras personas. Si alguna parte de su trabajo involucra hablar directamente con el público, usted está trabajando en el área de la interpretación personal. Usted puede estar presentando programas formales en un anfiteatro, guiando en un sendero o presentando programas en escuelas o juntas cívicas. También podría estar usted respondiendo a las preguntas de los visitantes en un puesto de información, contestando preguntas por teléfono, conversando con gente en un museo, conduciendo demostraciones en una exhibición ecológica en un zoológico o ayudando a los huéspedes a ver la vida silvestre desde la cubierta de un barco.

La interpretación personal es uno de los métodos más poderosos de la interpretación, porque el intérprete puede adaptarse continuamente a cualquier audiencia. Si usted está practicando interpretación personal, las oportunidades que se le presentan para hacer conexiones emocionales e intelectuales son numerosas, porque usted puede aprender acerca del huésped y aplicar lo que aprende para enriquecer su experiencia. Sin embargo, los servicios interpretativos personales usualmente se ofrecen por tiempo limitado durante el día, y se ejecutan en forma variable, dependiendo de la habilidad del intérprete y de cómo él o ella se siente en un momento dado. Y la interpretación personal usualmente es más cara que los métodos no personales, cuando uno considera el costo por cada contacto con un visitante.

La interpretación no personal incluye folletos, exhibiciones, letreros, presentaciones audiovisuales, y otras cosas que no requieren la asistencia de una persona real. Tilden creía que la interpretación personal

era siempre más poderosa cuando se hacía bien, y aconsejaba tener cuidado de no usar artificios que no se pudiesen mantener apropiadamente. Él aceptó que los métodos no personales eran aceptables cuando el intérprete no estaba disponible y que en ciertas circunstancias, los medios no personales podrían ser efectivos. Tilden hasta sugirió que "un buen resultado por un artefacto es mejor que un desempeño pobre por un individuo" (1957. *Interpreting Our Heritage.* Chapel Hill: University of North Carolina Press). Pero le preocupaba que un artificio mal ejecutado perjudicara una experiencia, hasta el punto que sería mucho mejor no ofrecer servicios interpretativos en absoluto.

Usualmente los administradores y planificadores del programa son los que toman la decisión de usar servicios interpretativos personales o no personales. A menudo, una combinación de ambos es la mejor elección para una situación particular. Los intérpretes pueden encontrar que es útil desarrollar materiales interpretativos no personales, tales como folletos interpretativos o exhibiciones, como apoyo a los programas personales. Es importante notar que los mismos principios interpretativos discutidos para la interpretación personal, también se aplican a los medios no personales. Si usted está interesado en aprender más acerca de la interpretación no personal, le recomendamos el libro de Sam Ham, *Environmental Interpretation,* y el libro *Interpreter's Handbook Series* por Michael Gross y Ron Zimmerman como unas buenas referencias para empezar.

Principios de la interpretación

Toda profesión tiene pautas que ayudan a los practicantes a ser más efectivos. Enos Mills introdujo, en su libro *Adventures of a Nature Guide and Essays in Interpretation* (1920), muchas ideas que aparecen en referencias más modernas; sin embargo, él no las organizó como un conjunto de principios específicos. Freeman Tilden introdujo ese concepto en 1957, en su libro clásico *Interpreting Our Heritage.* Decenas de miles de intérpretes han encontrado, después de casi medio siglo de aplicación, que los seis principios de Tilden (parafraseados en los siguientes párrafos) son unas reglas excelentes para el sendero y para el viaje guiado. Algunos ejemplos de la aplicación de estos principios son los siguientes:

Principio 1: Relacione lo que está siendo presentado o descrito, con algo afín a la personalidad o experiencia del visitante. ¿Cómo puede usted decir cosas que ayuden a la audiencia a sentir alguna conexión inmediata con el tema? Si le estás mostrando las barbas de una ballena a un grupo de turistas, podrías preguntarles: "¿Cuántos de ustedes han usado un colador o un filtro en su cocina para colar chícharos o pasta desde una cacerola con agua? Una ballena usa sus barbas en una forma muy similar para colar el krill que obtienen de las aguas frías del océano". Si la mayor parte de la audiencia ha usado un colador de cocina, este ejemplo fue una gran elección. Si la audiencia son niños y no tienen experiencia culinaria, una diferente elección sería mejor para relacionar las barbas de la ballena con sus experiencias. En el 2001, Mary Bonnell un Capacitador de Intérpretes Certificado que capacita docentes en el acuario Ocean Journey en Denver, Colorado, hizo que los niños tomaran un bocado de gelatina con

Porqué NAI certifica a los guías intérpretes

El Consejo Interagencial Federal de Interpretación (FICI) comenzó en 1986 como una reunión informal de jefes federales de interpretación, con Lisa Brochu como su primera facilitadora. Con la creación de NAI en 1988, la FICI fue exhortada a formalizar sus reuniones, y ahora sirve como un lugar donde los directivos y administradores de programas interpretativos en agencias federales pueden compartir ideas y retos regularmente. Como Director Ejecutivo de la NAI, yo asisto a estas reuniones para proveer un enlace con NAI y con la profesión en general.

Estaba en la reunión FICI trimestral en Washington, D.C. en abril de 1998. Cada agencia estaba reportando el número de horas voluntarias en la interpretación, generadas entre sus diferentes parques, bosques y otros sitios. El número total de intérpretes voluntarios involucrados llegó a ser más de 275,000 individuos trabajando para cuatro agencias federales diferentes. Discutimos cómo las organizaciones habían comenzado a depender más y más de voluntarios y docentes para la comunicación en el primer frente. Y pudimos mencionar docenas de museos, acuarios, zoológicos y centros de naturaleza que tenían 50 o más guías e intérpretes voluntarios. Me admiró saber que el número estimado de 15,000 intérpretes de tiempo completo en los Estados Unidos era sobrepasado en una relación de 18 a 1, por voluntarios, docentes y guías o intérpretes estacionales. Claramente el público se encuentra con este grupo de guías más frecuentemente que con la gente de tiempo completo. Muchos de estos últimos, son coordinadores de voluntarios, capacitadores de intérpretes y facilitadores para estos extensos programas de voluntarios y docentes.

Esta información condujo al Consejo de NAI y a su personal a discutir los beneficios potenciales de capacitar estos intérpretes de temporada, voluntarios y nuevos empleados, que no tenían experiencia previa en el campo. Aunque NAI comenzó un programa de certificación para profesionales experimentados en 1998, no tenía una categoría para certificar este importante y sustancial contingente de gente practicando interpretación.

En mayo del año 2000, la categoría y el curso Guía Intérprete Certificado (CIG) fueron añadidos al programa de certificación. Su propósito es ofrecer capacitación para intérpretes nuevos o de temporada que no tienen la experiencia o los antecedentes educativos para calificar para las otras cuatro categorías de certificación profesional. Se espera que este "entrenamiento básico" CIG para las guías y los intérpretes llegarán a ser el estándar en la profesión. Si todos los zoológicos, los acuarios, los sitios históricos, los centros de naturaleza, los museos, los jardines botánicos, las compañías de cruceros, las compañías de viajes y los parques, entrenan a su personal con el mismo estándar básico, tenemos la esperanza de que la calidad general de los servicios interpretativos personales continuará mejorando. Si hacemos bien nuestro trabajo, creemos que esto conducirá a la creación de posiciones mejor pagadas para coordinadores, entrenadores e intérpretes, y un mejor salario para todos en la profesión.

—T.M.

Cómo parte de las actividades del día de la Tierra en el Parque Natural Metropolitano en Panamá, una guardaparque muestra a unas niñas como se hace el papel de plantas que provienen del bosque húmedo tropical. Las dos niñas que pertenecen a la comunidad indígena emberá, se visten con su traje nativo.

La interpretación no personal como esta exhibición en el Centro de la Naturaleza de Hawai en Maui, ofrece una oportunidad de contar una historia cuando no se encuentra disponible un intérprete. Foto de Lisa Brochu.

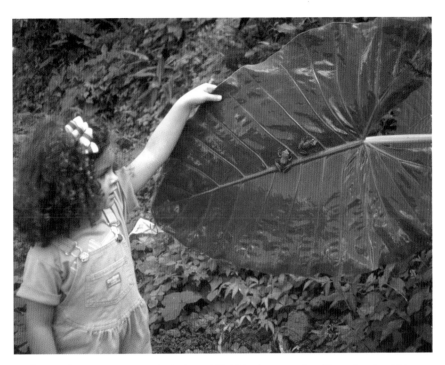

Neysha Bauer, de cuatro años, se muestra intrigada por el árbol único de ranas coqui en el Bosque Experimental de Luquillo, Puerto Rico.

nueces. Al apretar la gelatina hacia afuera a través de sus dientes, ellos atrapan los pedazos de nuez en su boca, demostrando cómo las barbas de las ballenas funcionan al atrapar el krill mientras expulsan el agua.

Principio 2: Información, como tal, no es interpretación. Todos estamos de acuerdo en que la información es esencial para la interpretación, pero no debería detenerse ahí. Si usted es un guía en un jardín botánico y dice: "Este es un sauce", usted ha usado hechos, pero es probable que esta sola frase no haga conexión con el visitante. En lugar de eso, usted podría decir: "Este es un sauce, y los nativos americanos usaban su corteza interior para hacer medicina. Puede alguien decirme, ¿qué tomamos hoy para el dolor y para la fiebre que contenga el mismo ingrediente activo?". Ahora usted ha hecho una conexión con cualquiera que alguna vez haya tratado el dolor o la fiebre con aspirina. Y ha usado una pregunta para involucrar a su audiencia. Usted ha usado más que información para interpretar la importancia o el significado de un sauce.

Principio 3: La interpretación es un arte, que combina muchas artes. Cualquier arte se puede enseñar. Si usted es un guía en una casa histórica, podría decidir vestirse en un disfraz de la época y hablar durante la narración del sitio histórico, como un sirviente que trabajaba en la casa durante un tiempo importante. O podría relatar un evento que le sucedió a la familia que allí vivía, que revele más

acerca de sus vidas. O quizás usted conoce una canción de la época que exprese los sentimientos que la familia pudo haber experimentado. Estas aproximaciones artísticas son más poderosas para conectarse con la gente, que un viaje guiado puramente narrativo. Somos todos creativos en diferentes grados, y todos podemos enriquecer nuestras habilidades artísticas. Si se le hace difícil encontrar ideas creativas para interpretar su sitio, puede asistir a seminarios y entrenamiento sobre el uso de las artes en la interpretación para hacer sus presentaciones más efectivas.

Principio 4: El objetivo principal de la interpretación no es la instrucción, sino la provocación. Usted lleva a un grupo al centro del famoso puente en Concord, Massachussets y dice, "Ralph Waldo Emerson escribió: 'Una vez aquí estuvieron los granjeros en plan de batalla, y abrieron el fuego que se escuchó alrededor del mundo, y la Guerra por la Independencia de Estados Unidos comenzó'". O usted podría decir: "La Guerra Revolucionaria comenzó aquí, con una batalla entre los Británicos y los patriotas estadounidenses en abril 19 de 1775". ¿Cuál aprieta sus botones internos y lo hace pensar? La primera elección es indudablemente más provocadora para una audiencia que está aprendiendo acerca del principio de la Guerra de la Independencia. Los esfuerzos provocadores captan la atención de la gente y los invitan a una experiencia interpretativa. También estimulan la audiencia a investigar por su propia cuenta, después de terminado el programa.

Principio 5: La interpretación debe tratar de presentar un todo, más que sólo una parte, y debe dirigirse a la persona completa, más que a sólo una fase de ésta. Usted está guiando un viaje a través de un humedal, en un sendero que atraviesa un estanque de castores, en el Parque Nacional Rocky Mountain en Colorado. Usted le muestra al grupo un tronco con mordeduras hechas obviamente por un castor. Usted les explica que un castor hizo las mordeduras. Sus invitados podrían fascinarse, o podrían bostezar, ¿un castor? ¿Qué más da? En lugar de eso, usted les podría contar el relato de cómo los pequeños estanques de castor, formados por el corte y la represa de pequeños árboles, crean grandes ecosistemas acuáticos en las montañas que son utilizados por docenas de especies de animales para su alimentación y su hábitat. Usted podría relacionar el ciclo del agua de un sistema montañoso con el sistema acuático de la ciudad natal de sus invitados, y explicarles que los ingenieros (los castores) en las montañas juegan un papel tan vital como los hidrólogos y los ingenieros en las plantas de tratamiento de agua doméstica. Esta segunda forma, cuenta la historia más grande detrás de un madero mordisqueado por un castor, y lo relaciona a la gente que se dirigió a las montañas desde sus casas en los suburbios.

Principio 6: La interpretación dirigida a los niños no debe ser una dilución de la presentación a los adultos, sino que debe seguir un método fundamentalmente diferente. Imagínese que usted es un guía de grupos en un zoológico. Algunas veces su grupo está constituido sólo por adultos y otras veces sólo por niños. Cuando les muestra a los adultos el aviario, usted les habla acerca del ecosistema y les pide que observen los picos y las patas de los pájaros, y que piensen sobre lo que podrían comer los pájaros con esa clase de herramientas para adquirir alimento: este es un ejercicio inte-

Los 15 principios de Cable y Beck

1. Para despertar el interés, los intérpretes deben relacionar la materia con las vidas de los visitantes.

2. El propósito de la interpretación va más allá de proveer información para revelar un significado y una realidad más profunda.

3. La presentación interpretativa —como una obra de arte —debe diseñarse como un cuento que informa, entretiene e ilumina.

4. El propósito del cuento interpretativo es inspirar y provocar a la gente a ampliar sus horizontes.

5. La interpretación debe presentar un tema o tesis completa y debe dirigirse hacia la persona total.

6. La interpretación para los niños, jóvenes y adultos —cuando los grupos son uniformes— deben seguir métodos fundamentalmente diferentes.

7. Todo lugar tiene una historia. Los intérpretes pueden revivir el pasado para hacer el presente más agradable y el futuro más significativo.

8. La alta tecnología puede revelar el mundo en nuevas y excitantes formas. No obstante, la incorporación de esta tecnología al programa interpretativo debe hacerse con previsión y cuidado.

9. Los intérpretes deben preocuparse por la cantidad y la calidad (selección y exactitud) de la información presentada. La interpretación enfocada y bien investigada será más poderosa que un discurso más largo.

10. Antes de aplicar las artes en la interpretación, el intérprete debe estar familiarizado con las técnicas de comunicación básica. La interpretación de calidad depende del conocimiento y de las habilidades del intérprete, las cuales deben ser desarrolladas continuamente.

11. La escritura interpretativa debe estar dirigida a lo que los lectores les gustaría conocer, con la autoridad de la sabiduría, y la humildad y cuidado que ella conlleva.

12. El programa de interpretación debe ser capaz de atraer el apoyo (financiero, voluntario, político, administrativo) que sea necesario para que el programa florezca.

13. La interpretación debe inculcar en la gente la capacidad y el deseo, para sentir la belleza en sus alrededores, para ofrecer elevación espiritual y para estimular la preservación del recurso.

14. Los intérpretes pueden promover experiencias óptimas a través del diseño intencional y bien pensado de los programas y de las instalaciones.

15. La pasión es el ingrediente esencial para la interpretación efectiva y poderosa. La pasión por el recurso y por aquellas gentes que vienen a ser inspiradas por el mismo.

La corona de plumas de este jefe indígena Bora en el río Amazonas cerca de Leticia, Colombia, está hecha de plantas nativas y plumas del macau escarlata, que se encuentran en el bosque húmedo tropical.

José Cáisamo, un miembro de la comunidad indígena en la parte alta del río Chagres, Panamá, interpreta el bosque tropical húmedo mientras guia a un turista extranjero a lo largo del río Chagres. Esta canoa de madera está hecha de materiales extraídos del bosque al igual que lo hicieron sus antepasados.

Un miembro de la comunidad indígena emberá drúa en la parte alta del río Chagres, Panamá, teje una canasta lo mismo que lo hicieron sus antepasados durante cientos de años.

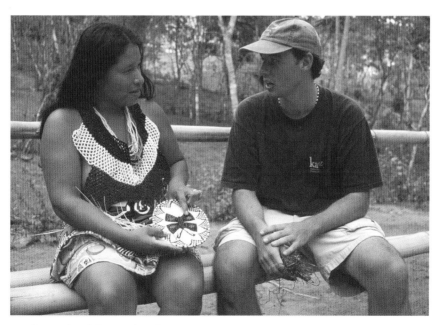

Un indígena emberá de la comunidad indígena de Para Puru en Panamá muestra a un turista como se teje una canasta nativa.

La teoría de la economía de la experiencia en la práctica

En 1998, estaba de vacaciones en el área de Kailua-Kona en la "Gran Isla" de Hawai. Rob Pacheco, propietario de Hawai Forest and Trails, me había invitado a ir a una caminata interpretativa a la costa norte de la isla. Me reuní con Danny Almonte, su guía intérprete, en un restaurante local y conduje la camioneta hasta el Waikoloa Hilton para recoger a sus clientes del día, una joven pareja de Inglaterra y una joven del Japón. Danny explicó durante el viaje en carro que había nacido en Kauai y que estaba orgulloso de ser nativo de Hawai. Mientras viajábamos él compartió con nosotros muchos cuentos del folclor hawaiano. Nuestro destino era el valle donde un niño conocido como Kamehameha fue escondido por sus amigos cuando tenía diez años. Estaba profetizado que un muchacho nacería para la realeza en las islas, y que este niño uniría a todos bajo un sólo rey. El rey Kamehameha hizo justo eso mucho más tarde en su vida.

Nos bajamos de la camioneta en una pradera con sanitarios portátiles, convenientemente colocados, para una parada bien necesitada para ir al baño, antes de seguir a pie en el "valle de las lanzas". La hermosa caminata que pasó por las cascadas y detrás de ellas fue memorable. Los vistazos a la historia insular fueron maravillosos, con cuentos del muchacho que llegaría a ser rey, los obreros chinos que excavaron los acueductos en la roca volcánica, y la invasión de las plantas exóticas en los ecosistemas únicos de las islas. Danny se desempeñó muy bien como nuestra guía, y regresamos a la camioneta después de pocas horas, cansados y hambrientos —inspirados por el cuento del valle y Kamehameha.

En la camioneta, Danny puso una mesita con panes de nuez hechos en la isla, fruta fresca, jugos y agua helada. Fue lo justo para el fin de una jornada. Refrescos y papas fritas no habrían terminado el día con el mismo sabor o textura. Él nos regresó a nuestro alojamiento y nos hizo saber que había camisetas disponibles, si queríamos recuerdos de la experiencia.

La gente paga un precio justo pero sustancial por esta caminata de medio día, pero la experiencia completa bien vale lo que el turista paga. Hawai Forest and Trail se gana su repaga seriamente y no quiere desilusionar a sus invitados. Ellos balancean el contenido con el tiempo para reflexionar, y cuidan las necesidades básicas de los turistas, de paradas al baño, comida y agua fría. Cuando dejas la experiencia que ellos crean, uno quiere recordarla, y mis fotos de ese día me la recuerdan nuevamente. Y por supuesto, compré la camiseta, porque me recuerda la experiencia.

Este programa ciertamente utilizó todas las cualidades importantes de una experiencia bien diseñada. Hace conexiones emocionales e intelectuales entre la audiencia y los recursos increíbles de la isla. Nuestras "necesidades básicas" fueron satisfechas, y también nuestro conocimiento y percepción creció en la medida en que caminábamos. Tuvimos una increíble experiencia, una "experiencia pico" para mí, como Abraham Maslow, un renombrado sicólogo lo ha descrito. Las compañías de viaje exitosas saben como mezclar la hospitalidad con la narración interpretativa. Usan tangibles e intangibles para llegar a los universales. Y mientras esto sucede, usted ni siquiera se da cuenta. Usted simplemente está viviendo la experiencia.

—*T.M.*

lectual. Con un grupo de niños, usted podría pedirles que demuestren cómo los pájaros caminan y los sonidos que hacen, y luego pedirles que traten de adivinar porqué las diferentes formas de caminar y los sonidos les ayuda a sobrevivir. Los juegos que requieren una imaginación activa y permiten actuar son muy efectivos con los niños. La misma actividad con un grupo de adultos podría ser aburrida. Nuestros estilos de aprendizaje cambian en la medida en que maduramos, y los buenos guías e intérpretes emplean diferentes estrategias con la gente de diferentes grupos de edad.

El poder del estilo personal y la pasión

Además de sus seis principios, Tilden también dijo, "Le style, c'est l'homme". Es la persona, el guía, el intérprete el que hace que suceda algo especial. Lo que se entrega con estilo y entusiasmo es lo que mejor funciona. Cada intérprete tiene que encontrar su voz especial. Allí yace el arte de la interpretación, al aplicar los principios científicos de la interpretación para ayudar a la audiencia a hacer conexiones emocionales e intelectuales con los significados inherentes de los recursos.

Tilden se refirió al "amor" como "el ingrediente inapreciable" de la interpretación. Observó que los mejores intérpretes se apasionan por sus temas. Los intérpretes permiten que sus luces internas y amor iluminen lo que comparten.

Larry Beck y Ted Cable actualizaron los principios de Tilden en *Interpretation for the 21st Century: Fifteen Guiding Principles for Interpreting Nature and Culture* (1997). Ellos acogieron completamente los principios de Tilden, pero añadieron nueve ideas importantes más. Y así como el "ingrediente inapreciable" de Tilden, ellos enfatizan en el quinceavo principio que "la pasión" es importante para tener éxito. Seguramente, usted trabaja en este campo porque se apasiona por los recursos y su importancia. Usted desea emplear ese entusiasmo y esa energía en sus programas, porque ello hace la interpretación más poderosa y motivadora.

Los principios actualizados de Cable y Beck sacan a la luz muchos puntos importantes que son relevantes para los intérpretes de hoy. De especial interés son los principios 8 y 12. El principio 8 sugiere que la tecnología puede ser una herramienta valiosa, sin embargo, no hay razón para usarla sólo por usarla. Si la tecnología apoya y enriquece el programa, entonces no dude en tomar ventaja de ella. Pero si desvirtúa o exagera el mensaje, no la use.

El principio 12 es muy importante en una economía que a menudo nos fuerza a tomar decisiones difíciles con respecto a lo que podemos y debemos ofrecer al público. En el Capítulo 4, discutiremos cómo puede utilizar a su programa interpretativo para apoyar la misión de su organización en formas mensurables.

Un método de comunicación

En *Environmental Interpretation: A Practical Guide for People with Big Ideas and Small Budgets*, Sam Ham escribió: "La interpretación es simplemente un método de la comunicación". El proceso de comunicación de Ham se basa en cuatro cualidades que pueden usarse como una receta para el éxito de casi todo programa de interpretación personal:

Miembros de la audiencia aprenden danzas tradicionales durante un programa en Hawai. Foto de Lilsa Brochu.

- La interpretación es entretenida.
- La interpretación es relevante.
- La interpretación es organizada.
- La interpretación tiene un tema.

La interpretación es entretenida

La gente que conocemos como audiencias interpretativas usualmente está con nosotros voluntariamente. No están obligadas a prestar atención cuando hablamos o demostramos algo que nosotros pensamos que es interesante. Sin duda, si se aburren lo suficiente, simplemente se irán. En un parque, su programa puede estar compitiendo con una siesta en una hamaca o con un día de campo. En un zoológico, su audiencia puede escoger entre su presentación u observar cómo los animales disfrutan de un bocadillo. En un crucero, su toque personal está siendo comparado con la experiencia de disfrutar el paisaje en soledad. Usted debe añadir valor a la experiencia del invitado o puede esperar, razonablemente que será abandonado. Eso no es lo peor de todo. Si aburrimos a nuestros invitados, ellos pueden decírselo a sus amigos, y así también perderá audiencias futuras.

La interpretación es relevante

Ham escribió que la relevancia "tiene dos cualidades: tiene significado y es personal". El explica que "tener significado" se refiere a tener "contexto" dentro de su cerebro.

Un guía de la Asociación de Guías de Copán, comienza una gira interpretativa a lo largo de un sendero natural con un grupo de visitantes locales. Este sendero natural y los letreros interpretativos fueron desarrollados con el apoyo del Cuerpo de Paz de los EE.UU.

La guía, Danni Almonte, del Bosque y Sendero de Hawai, le cuenta una historia tradicional hawaiana sobre la maldición de Pele a un turista japonés.

La terminología es familiar o conodida. Usted puede relacionarse con lo que se está diciendo y entenderlo. Esto es lo mismo que "hacer conexiones intelectuales", en el lenguaje de nuestra definición preferida. Usted puede ayudar a la gente a hacer conexiones intelectuales a través de las técnicas que usted usa. Ham se refiere a esto como "hacer un puente entre lo familiar y lo no familiar". Al usar ejemplos, comparaciones, y analogías, usted puede conectar algo que el visitante ya sabe, con algo nuevo que usted está presentando. Las comparaciones especializadas tales como metáforas y símiles son particularmente útiles para hacer estas "conexiones intelectuales".

El hacer su presentación más personal se refiere a hacer "conexiones emocionales". Ham dice que los intérpretes deben presentar a la audiencia "algo que a ellos les importe". El uso de pronombres personales tales como "usted o tú" hace que la gente se sienta más involucrada. Preguntas como: "¿Cuántos de ustedes alguna vez han...?" o "¿Recuerda usted la última vez que...?" son formas poderosas para involucrar a la gente. Frases que incluyen a otras personas también pueden crear conexiones, tales como; "Los que amamos a los pájaros hemos aprendido que...". Cuando hacemos conexiones emocionales con nuestros invitados, damos más importancia a la información intelectual. Es más probable que los visitantes recuerden los hechos cuando les importa el recurso.

La interpretación es organizada

Ham en su libro *Environmental Interpretation* escribió que, "la interpretación, en su mejor forma, no requiere mucho esfuerzo por parte de la audiencia". La organización de la presentación con una introducción, un cuerpo, y una conclusión puede hacer que la audiencia pueda seguirla y entenderla más fácilmente. De acuerdo a la investigación por David Ausubel, la audiencia puede seguir mejor una presentación cuando sabe hacia donde va (1960. "The Use of Advance Organizers in the Learning and Retention of Meaningful Verbal Material". *Journal of Educational Psychology* 51:267-272). Ham también cita a George Miller (1956. "The Magical Number Seven, Plus or Minus Two: Some Limits on Our Capacity for Processing Information". *The Psychological Review*) quien hizo investigación referida como; "El número mágico siete: más o menos dos". La idea general que proviene de la obra de Miller es que una audiencia puede retener solamente un número limitado de ideas o mensajes. Casi todo el mundo puede captar y recordar cinco ideas individuales. Unos pocos miembros de la audiencia recordarán nueve. En escenarios informales, realmente queremos que todos en nuestra audiencia se involucren en lo que está sucediendo y capten nuestras ideas o mensajes. Cinco es el mayor número de distintas ideas que podemos utilizar con seguridad, para que todos en nuestra audiencia sean capaces de manejarlas

La interpretación es temática

Ham escribió que "el tema es el punto principal o mensaje que un comunicador está tratando de transmitir acerca de un tópico". Ham atribuye su introducción personal a la interpretación temática a William Lewis, autor de *Interpreting for Park Visitors*. En una entrevista en la revista *Legacy* en el 2000, Lewis dijo, "Cuando una persona termina de hablar con usted, usted debe ser capaz de resumir todo lo que esa persona ha dicho en una sola frase". La interpretación temática es una manera de hacer que la interpretación sea la forma más efectiva de comunicación que usted pueda utilizar, como guía o intérprete, en comunicaciones de herencia natural y cultural.

La ecuación interpretativa NPS

El Servicio Nacional de Parques tiene su propia idea sobre el proceso de la interpretación. El currículo de su Programa de Desarrollo Interpretativo Módulo 101 combina todos los elementos de la interpretación exitosa en una ecuación fácil de recordar que les recuerda a los intérpretes que mantengan el balance entre las variables de su trabajo:

Conocimiento de la audiencia + conocimiento del recurso x aplicación de las técnicas apropiadas = oportunidad interpretativa

ó

$$(Ca + Cr) \times TA = OI$$

La belleza de este enfoque yace en su simplicidad. Si usted combina el conocimien-

to de su audiencia (Ca) con el conocimiento del recurso (Cr) y aplica técnicas apropiadas (TA), usted puede ofrecer una oportunidad interpretativa (OI). Es importante notar que la ecuación funciona, solamente si la base del conocimiento y las técnicas de la presentación están balanceadas. El uso de demasiada información puede hacer que una presentación sea ineficaz, mientras que el uso de demasiados dispositivos en el estilo de la presentación puede exagerar el mensaje.

Otra idea importante en este enfoque es que podemos ofrecer "oportunidades interpretativas", pero no podemos garantizar que la interpretación o la revelación del significado realmente ocurrirán. Lograr esta revelación, es un proceso interno para el visitante. En el mejor de los casos, podemos ofrecer el escenario y las técnicas de comunicación apropiadas para ayudar a que ésta ocurra.

El Servicio Nacional de Parques también recomienda un enfoque temático a la interpretación, pero va un paso más allá de los conceptos temáticos mencionados anteriormente. Los entrenadores del NPS sugieren que los mejores temas son aquellos que conectan cosas tangibles con ideas intangibles. Este enfoque engrana apropiadamente con su definición de la interpretación, puesto que muchos visitantes van a un sitio, inicialmente interesados en las "cosas" asociadas con el sitio, que pueden incluir los grandes paisajes, o los artefactos inusuales. Al ofrecer oportunidades interpretativas, el Servicio de Parques espera facilitar conexiones con los significados de las ideas intangibles detrás de las "cosas", para que el visitante tenga una experiencia más completa.

Ofreciendo experiencias completas

En el ejemplar de Julio-Agosto de 1998 de la revista *Harvard Business Review*, los autores Joseph Pine II y James H. Gilmore describieron la economía emergente en E.U. como "la economía de la experiencia". Su metáfora de las economías cambiantes estaba construida alrededor del pastel de cumpleaños. En la economía agrícola, su madre le preparó un pastel desde el principio con ingredientes locales. En la economía manufacturera, mamá compró una mezcla de pastel de caja, añadió algunos ingredientes y te horneó un pastel. Luego vino la economía de servicios y ella consiguió el pastel, incluyendo el decorado, en el supermercado local. En la economía de la experiencia, ella los llevó a ti y a tus amigos a Chuck E. Cheese o a Discovery Zone, y obtuviste el pastel, los juegos, los premios y la comida –toda una experiencia completa.

De acuerdo a Pine y Gilmore, los negocios de la economía de la experiencia tienen cinco elementos básicos. Éstos intentan: 1) armonizar las impresiones con señales positivas; 2) eliminar señales negativas; 3) involucrar los cinco sentidos; 4) dar un tema a la experiencia; y, 5) proveer objetos de recuerdo.

La aplicación de esta teoría a la interpretación es obvia. La mayoría de los programas interpretativos han empleado algunos o todos estos elementos durante largo tiempo. Desde los años 1970s, estábamos enseñando a los intérpretes que un buen programa de fogata se iniciaba con introducciones, una o dos canciones, una buena presentación de transparencias, la participación de la audiencia, siempre y

cuando fuera posible, y el cierre con música o citas, seguidas de una comida temática. Cuando un guía o un intérprete piense en términos de fabricar experiencias completas para los visitantes, y usted comenzará a crear más conexiones emotivas y duraderas para sus invitados.

El enfoque interpretativo de NAI

Debido a que varios importantes comunicadores e investigadores han contribuido al cuerpo del conocimiento acerca del proceso de la interpretación, NAI ha elegido combinar en sus materiales de entrenamiento, los que parecen ser los métodos más efectivos. Así, el Enfoque Interpretativo NAI no es un sólo enfoque, sino una síntesis de muchas filosofías, que contribuyen a facilitar las conexiones para el visitante, así como también ayudan a su empleador a lograr metas y objetivos. Usted, como el intérprete, es el enlace entre el recurso, el visitante, y el administrador del recurso.

En los próximos dos capítulos, revisaremos más de cerca muchos de los elementos que ya hemos discutido en términos generales, para lograr un mejor entendimiento de cómo incorporar los componentes más apropiados de estos enfoques en sus presentaciones.

Lecturas recomendadas

Beck, Larry y Ted Cable. 1998. *Interpretation for the 21st Century*. Champaign, IL: Sagamore Publishing.

Ham, Sam. 1992. *Environmental Interpretation*. Golden, CO: North American Press.

Tilden, Freeman.1957. *Interpreting Our Heritage*. Chapel Hill: University of North Carolina Press.

Si usted ya leyó los tres capítulos anteriores, probablemente está sintiendo que ya tiene un buen entendimiento de lo que es la interpretación. Ahora viene la parte difícil, que es averiguar cómo aplicar todo ese conocimiento en un programa real. Revisemos algunos de los componentes que hemos descrito para ver cómo usted puede relacionarlos a la realidad de las presentaciones que usted dará.

Entendiendo a su audiencia

¿Alguna vez llamó por teléfono y le respondió lo que a usted le pareció una voz familiar? Usted probablemente conversó con esa persona en una forma bastante casual, antes de darse cuenta de que no era quien usted pensaba. Y lo que usted dijo, sin duda, no tuvo para ellos ningún sentido, porque usted inició una conversación pensando que ellos ya sabían algo al respecto. Una audiencia interpretativa se parece a esa llamada telefónica. Si suponemos que ya sabemos quién nos está escuchando, o si iniciamos un relato que tiene un perfecto sentido para nosotros, pero que inicia a un nivel de conocimiento poco familiar para la audiencia, podríamos haber interpretado erróneamente el nivel de interés y el conocimiento previo de la audiencia.

Cuando alguien pregunta: "¿Quién asiste a sus programas?", es tentador contestar, "el visitante promedio". De hecho, no existe tal persona. Todo miembro de la audiencia es único y cada grupo de individuos únicos tiene sus propios atributos. Las audiencias pueden describirse de diferentes formas: por edad, género, grupo étnico, por niveles de ingreso, o por estatus familiar. Las familias con niños, los que no tienen hijos y las personas de edad madura, son algunas de las generalizaciones demográficas más comunes de los subgrupos de una audiencia. Pero

también deberíamos estar interesados en conocer de dónde son, de qué ciudad, población, granja; cerca o lejos; y porqué han elegido venir a su programa.

Existen muchas maneras de aprender más acerca de nuestras audiencias interpretativas. Los estudios de mercado pueden decirnos mucho, pero realizarlos puede ser costoso. Y los estudios que usan cuestionarios o entrevistas, a veces están sesgados por el tipo de preguntas y la manera de hacerlas. De todas maneras, las encuestas de mercado son importantes fuentes de información, porque nos dan un entendimiento general de lo que la gente quiere en sus experiencias interpretativas.

Investigaciones hechas por compañías de crucero han demostrado que sus clientes son en su mayoría de 40 años o más, y que son viajeros experimentados, bien educados, tienen dinero, y están interesados en aprender mientras viajan. Esa clase de información provee un punto de partida. Recorrer el estacionamiento en un parque, zoológico, acuario o museo le dará una idea general de la asistencia proveniente de fuera del estado, al sólo mirar las placas de los autos. También la lectura de las tarjetas de comentarios, o del libro de firmas de los visitantes, o visitar la recepción para conocer las cinco preguntas que la gente hace más frecuentemente, pueden decirle mucho acerca de sus audiencias y sus intereses. Recuerde, sin embargo, que estos métodos no son científicos y simplemente proveen algunos descubrimientos interesantes.

Cuando la audiencia está al frente suyo, usted tiene una oportunidad de oro para aprender de sus invitados. "¿Cuántos de ustedes han estado aquí antes? ¿Quién ha visto el nuevo hábitat del oso panda? ¿Quién es de aquí del pueblo?", son sólo algunas de las muchas preguntas que usted podría hacer. Escuchar las respuestas es muy importante. Conforme vaya ganando experiencia, usted podrá incorporar, en la emoción del momento, referencias que se apliquen a los miembros de esa audiencia única.

En algunos sitios, puede ser necesario que averigüe quién habla su idioma. Muchos guías con negocios eco-turísticos, compañías de crucero, y algunos parques tienen audiencias constituidas sustancialmente por gente que habla otros idiomas. Los guías e intérpretes que hablan dos o más idiomas son críticos en estos escenarios. Quizás sea más importante tener un entendimiento básico de otras culturas, que entender muchas lenguas. ¿Qué es interesante para esta gente? ¿Qué tipo de actividades recreativas desean? ¿Cómo difieren de las audiencias principales que nos encontramos como guías e intérpretes? ¿Qué los motiva? ¿Podrían sentirse ofendidos por algo en nuestras presentaciones?

La jerarquía de Maslow: Lo que la gente necesita

El renombrado psicólogo, Abraham Maslow, presentó una teoría que explica las motivaciones y las necesidades de la gente. En su libro *Motivation and Personality* (1954. Nueva York: Harper y Row Publishers, Inc.), Maslow separó estas necesidades en dos grupos: necesidades básicas y necesidades de crecimiento. Las necesidades básicas son aquellas que se aplican a casi todas las especies animales y se relacionan a las necesidades fisiológicas y de seguridad. Según Maslow todos necesita-

Tome una señal de lo que está frente a usted

Estaba haciendo reservaciones por teléfono para un viaje guiado en bote. En mi acento tejano nativo, pregunte acerca de los costos del viaje y me dijeron que costaba $50, si yo iba al viaje de la 1 p.m. y sólo $35, si iba a las 9 a.m. Naturalmente yo opte por el viaje de las 9 a.m. Colgué el teléfono, feliz con mi ahorro. Entonces se me ocurrió que debería haber una razón para que el viaje de las nueve fuera más barato. De repente con sospecha, llame devuelta y pregunte sobre la diferencia de precios. Parecía que el viaje de las nueve era ofrecido sólo en japonés.

No estoy segura porque el viaje en japonés era más barato, pero estaba sorprendi-da que el encargado de las reservaciones falló en no mencionar esta crítica pieza de información cuando, claramente, yo sólo hablaba inglés. Sin hablar una palabra en japonés, no hubiera sido una campista feliz si hubiera asistido a la versión sólo en japonés del viaje guiado.

Si sólo se toma el y tiempo y pone atención, hay mucho que aprender al escuchar y observar a la audiencia que está frente a usted. Y después de aprender todo lo que pueda, puede usar esa información para crear experiencias significativas para sus invitados.

—L.B.

mos aire, alimento, agua, sueño y sexo, y deseamos sentirnos seguros mientras los conseguimos. Si las necesidades básicas no están siendo satisfechas, probablemente no estaremos interesados en las necesidades de crecimiento, lo que muchos investigadores sienten que es únicamente humano. Las necesidades de crecimiento incluyen amor y pertenencia, estima y actualización. La actualización está descrita como "el desarrollo de un estilo de vida consistente, pero flexible para llegar a ser aquel que uno verdaderamente es".

La jerarquía de necesidades de Maslow, como se llama la teoría, es importante para los guías e intérpretes, porque los intérpretes están usualmente tratando de ayudar a la gente a que logre su "actualización", y para que tengan, si fuese posible, lo que Maslow llamó una "experiencia cumbre". Esperamos que hagan conexiones emocionales con el recurso que durarán toda una vida, y que nuevamente regresen por experiencias similares. Si estamos guiando un paseo y olvidamos recordarle a nuestros invitados que hagan una pausa para ir al baño antes de partir para una larga caminata; o si ignoramos la formación de nubes de tormenta y los llevamos a una experiencia lluviosa, podemos tener problemas en transmitir el mensaje. Los invitados no podrán apreciar nuestra estimulante interpretación si están deseando tener un sanitario cerca, o preguntándose si regresarán sanos y salvos al sitio de partida.

Cuando nos tomamos el tiempo para ayudar a que la gente satisfaga sus necesidades básicas, abrimos una oportunidad para que ellos disfruten plenamente una excursión, caminata o experiencia interpretativa. Una ballena saltando cerca del barco puede ser la "experiencia cumbre" de la vida, para una familia que ahorró durante años para tomar una excursión; pero si ellos están mareados porque no se prepararon para los movimientos bruscos del mar, la experiencia de la ballena no

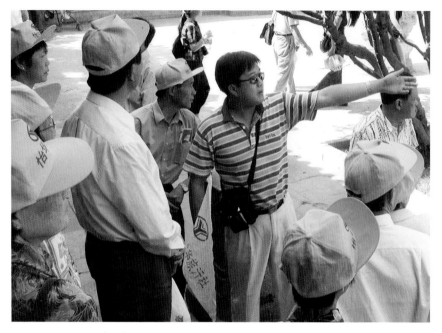

Para dar su mensaje, un guìa turìstico en el Palacio de Verano en Beijing, China, llama la atención de su grupo que lleva gorras amarillas.

se realizará. Ellos sólo recordarán el día por su miseria.

Si pensamos sobre la jerarquía de necesidades como una escalera que avanza a partir de las necesidades básicas, a través de la estima, el conocimiento, y el entendimiento y hacia la actualización, debemos tener en cuenta que la mayoría de nuestros invitados no subirán la escalera completa en cada paseo guiado. Ellos necesitan explorar y desarrollar un mayor entendimiento a su propia velocidad. Cuando los invitados pueden relajarse con respecto a sus preocupaciones por su propia seguridad, podrán parar en el camino para oler las flores. Simplemente necesitamos tener en cuenta este proceso y planear nuestros programas para satisfacer las necesidades básicas fácilmente, de tal manera que nuestros invitados tengan una oportunidad de satisfacer sus necesidades de crecimiento.

Lo que la gente quiere
Usualmente es fácil determinar lo que nuestras audiencias necesitan. Con la ayuda de la Jerarquía de Maslow y nuestro propio conocimiento, podemos identificar maneras de atender esas necesidades, dentro de los límites de tiempo, espacio y dinero de nuestros programas. Lo que no es tan fácil de determinar es lo que nuestra audiencia quiere. El entendimiento de este componente crucial, puede ser la diferencia entre si la audiencia se va satisfecha o se va decepcionada.

Para ayudarlo a entender lo que las audiencias quieren, podemos dar un vista-

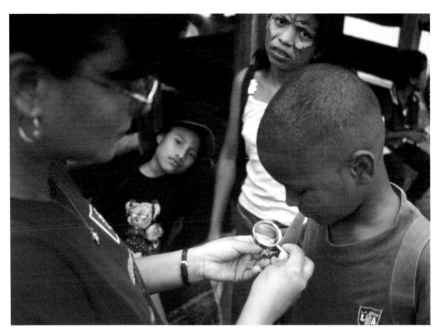

Una guía en el Parque Natural Metropolitano en Panamá, enseña las partes de una planta a unos escolares.

zo a algunos conceptos básicos de mercado sobre la oferta y la demanda. Ofrecemos un programa, pero el visitante tiene la llave de la demanda del programa. La demanda es definida como el deseo y la capacidad de pagar por lo que se está ofreciendo. El deseo parece lógico. Si la gente está interesada vendrá. La capacidad de pagar es un poco más difícil de entender. La gente no paga sólo con dólares, sino también con su tiempo. En otras palabras, la gente tiene que estar suficientemente interesada para participar en su programa como para estar dispuesta a renunciar a sus preciosas horas de ocio.

Existen dos formas de ver esta información. Una es decir que vamos a hablar sobre el recurso que está frente a nosotros, en una manera que es interesante para el intérprete y vamos a esperar que nuestro entusiasmo por el recurso sea suficiente para capturar y mantener el interés del visitante. Este enfoque es generalmente considerado como un "programa dirigido por el recurso". O podemos escuchar lo que la gente pide (a través de preguntas en el centro de visitantes o mediante la oficina de registro, o a través de preguntas y comentarios en otros programas) y comenzar a elaborar nuestros programas, de tal manera que se ofrezcan las historias en los cuales la audiencia está verdaderamente interesada, en vez de los que nos interesa a nosotros. Este enfoque se llama "programa dirigido por el mercado".

Algunas veces, el mejor enfoque es una combinación de un programa dirigido por el recurso y un programa dirigido por el mercado. Claramente si usted está

interpretando un lugar espectacular, tal como el Gran Cañón, estará presentando un programa acerca de ese recurso particular (en vez de mostrar transparencias acerca de su reciente viaje a ver osos polares, por ejemplo); no obstante, si usted se toma el tiempo para averiguar sobre qué aspecto del Gran Cañón sus visitantes tienen curiosidad, usted podrá conectarse con ellos más completamente. El responder a su mercado (audiencia) no significa que ignore el recurso con el fin de satisfacer los intereses de su audiencia.

Desarrollando su mensaje

La decisión sobre lo qué se va a hablar depende de tres cosas: el recurso, los intereses de la audiencia y los deseos de la administración. Note que sus preferencias personales no son parte de la ecuación. Aunque siempre es divertido enfocarse sobre las cosas en las cuales tenemos un interés personal, nuestro trabajo no es satisfacernos a nosotros mismos. Consecuentemente, es probable que usted necesitará investigar su tópico para ampliar su conocimiento lo suficiente para apoyar un programa. Si sus intereses personales se traslapan con las necesidades de la situación, entonces es una compensación, porque su entusiasmo natural por lo que está haciendo fortalecerá su presentación.

Investigando el recurso

Un buen plan de investigación le ayudará a aprender más sobre su tema para que usted pueda desarrollar un tema apropiado y apoyarlo con información sólida. Empiece identificando su tópico, y después liste las posibles fuentes de las imágenes, ideas o hechos de apoyo. Agregue los números de teléfono o las direcciones que necesitará para contactar a las fuentes, especifique las fechas en las que necesitará la información, y después vaya tachándolas conforme las recibe. Desarrolle un sistema de archivo que le ayude a encontrar sus notas. Mantenga el hábito de agregar las nuevas ideas a una lista de "ideas brillantes" que usted pueda mantener cerca de su escritorio, cuando escuche una posible fuente de información nueva o se le ocurra una gran forma de comunicar algo a su audiencia.

Mientras investiga el recurso, piense en utilizar tanto fuentes primarias como secundarias. Las fuentes primarias proveen información de primera mano y son usualmente más creíbles que las secundarias. Aunque a veces la colección de información de primera mano puede consumir más tiempo del que usted tiene disponible. Algunas formas de obtener información primaria pueden incluir entrevistas, fotografía original o videografía, estudios de investigación que usted realice, o la observación directa. Las fuentes secundarias son claramente más fáciles de obtener. Revise los libros de su biblioteca, visite el Internet, examine registros oficiales y archivos, encuentre un buró de fotografía, o investigue sitios similares.

Ya sea que usted dependa más fuertemente de fuentes primarias o de secundarias, trate de incorporar varias referencias en su plan de investigación, incluyendo libros, cintas de video, sitios de Internet, y entrevistas personales y observaciones. Empiece a mantener un diario donde registre información interesante,

citas, o las perspectivas de otros. Conforme vaya llenando las hojas de su diario, páselas a un sistema de archivo o cuaderno para que estén a la mano y las pueda compartir con sus colegas. No olvide registrar el nombre, la fecha y la localización de la fuente, de manera que usted pueda proveer una apropiada atribución si decide utilizar el material.

Si utiliza las ideas, las palabras o fotografías de alguien más, en cualquier tipo de presentación, usted debería reconocer la fuente original, si es que la conoce. Usted puede hacerlo al agregar notas al pie de página para el material escrito, reconociendo la fuente conforme habla, indicando la cita después de una cita, o mostrando una lista de referencias al final de su programa (igual que los créditos al final de una película).

A medida que reúna información, considere cualquier sesgo por parte de la fuente informativa. Recuerde que estamos éticamente obligados a presentar una visión balanceada de nuestra materia, de tal manera que los miembros de la audiencia puedan formarse sus propias opiniones. No hay ninguna duda de que la interpretación es una forma persuasiva de comunicación, pero hay una línea fina entre la persuasión y la propaganda. El uso de fuentes balanceadas puede ayudarle a distinguir entre las dos, permitiéndole presentar sus ideas y al mismo tiempo respetando el derecho del visitante de decidir como él o ella quieren procesar la información que usted está presentando.

Busque más allá de los simples hechos, para encontrar segmentos y cuentos interesantes que podrían ayudarle a la gente a entender y a relacionarse con el material. No importando cuantos hechos usted coleccione, su audiencia aún verá la materia de su presentación a través de sus propios filtros de experiencia. Usted puede usar ese conocimiento en su ventaja, si desarrolla su mensaje, conectando objetos tangibles con ideas intangibles.

Conectando tangibles a intangibles

Imagínese que usted tiene una pluma de ganso con una larga barbilla blanca. Usted la pasa por un grupo de personas en su viaje guiado y le pide a cada una que diga solo una palabra para describir la pluma. Ellos dicen "suave, blanco, sutil, sedoso, delicado", y usted está de acuerdo que todas estas palabras la describen bien. Luego usted les explica que ésta es una pluma que fue cortada en su extremidad, sumergida en tinta, y usada para firmar la Declaración de la Independencia de los Estados Unidos. Usted de nuevo le pide a cada persona que diga una palabra que la describa. Ahora ellos dicen "libertad, historia, patriotismo, poderoso, duradera". El conocimiento de la historia detrás de la pluma, le permite a la gente encontrar los significados detrás de un artefacto aparentemente simple, lo que era sólo una linda pluma blanca, de repente llego a ser una parte importante de su herencia cultural.

El entrenador David Larsen, citando el Módulo 101 del currículo del NPS, a menudo dice: "Toda buena interpretación involucra conectar un tangible con un intangible". Larsen demuestra este concepto muy hábilmente en sus clases en el

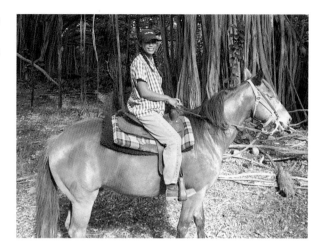

Una guía que monta caballos nativa de Hawai hace del sendero una experiencia más memorable al compartir historias que han sido pasadas de generación a generación dentro de su cultura. Foto de Lisa Brochu.

Centro de Capacitación Mather y en el Centro de Entrenamiento *National Conservation* donde él instruye. Él le muestra a los intérpretes cómo una buena presentación se mueve entre la historia del lugar, los artefactos, la gente o las cosas; y las ideas, los conceptos, los significados escondidos, las historias y el "todo". Los últimos son los intangibles. Si usted fuese a trazar el avance de su presentación, usted encontraría que no hay necesariamente escalones simétricos, donde se explica un tangible y luego se conecta a una idea intangible. Usted puede pasar más tiempo en lo tangible al principio de la charla, mientras demuestra o expone los objetos tangibles. Luego mientras habla sobre los intangibles, usted puede pasar un tiempo llevando a la audiencia hacia sus corazones para hacer conexiones emocionales con las ideas intelectuales introducidas al principio. El movimiento hacia atrás y hacia delante entre los tangibles y los intangibles es el vehículo que teje la tela del cuento.

Si usted guiara a un grupo por un sendero, al explicarles que éste es parte de la ruta real del Sendero Cherokee de las Lágrimas, usted podría mostrarles qué tan compacto está el suelo, y qué tan empinadas están las colinas. Usted podría hablar sobre las 16,000 personas viajando a marcha forzada, sobre la cantidad de posesiones que llevaban, y sobre la distancia que caminaban en un día. Estos son todos tangibles y simplemente dan un cuadro intelectual del Sendero de las Lágrimas.

Usted puede entonces pedirle a la audiencia que se imaginen abandonando el hogar de su nacimiento para caminar más de 1,000 millas, cargando sólo lo que pueden llevar fácilmente. Podría explicarles que se moverán a pie con sus hijos y abuelos, muchos de los cuales caminarán descalzos sobre rocas y a través de arroyos al final del invierno. Podría explicarles que uno de tres morirá a lo largo del recorrido, y podría pedirles que se imaginen que se sentiría perder a un ser querido en un extraño lugar, y que se les negara el derecho de honrar a sus muertos. Ellos no podrían acampar de noche debido al prejuicio de la gente local. Los

Las tumbas de los soldados que murieron en la Batalla del Pequeño Bighorn y las lápidas sin nombre de los nativos americanos evocan conceptos universales, tales como la muerte, la lealtad, los conflictos y los prejuicios, que ayudan a interpretar los eventos de este importante sitio. Foto de Tim Merriman.

intangibles como la familia, la mudanza, la muerte, y el prejuicio, probablemente hacen conexión con cualquiera miembro de la audiencia.

La interpretación teje estas hebras de lo tangible en las hebras de lo intangible. La tela que resulta es un cuento que nuestra audiencia puede tocar y sentir. Llega a ser real, porque la vida no es sólo una letanía de hechos. Es una mezcla de hechos, ideas, significados y sentimientos universales –tangibles e intangibles.

Si usted permanece con hechos simples, o cosas tangibles, su presentación será monótona y las mentes de sus invitados probablemente divagarán. Si usted comienza con ideas etéreas e intangibles y no da ejemplos tangibles, los invitados serán incapaces de captar lo que usted está tratando de decir, porque para ellos las ideas no están conectadas a la realidad. El movimiento entre cosas reales e ideas es entretenedor. Mantiene las mentes activamente involucradas en la historia.

Definiendo conceptos universales

Larsen sugiere que "los conceptos universales" son intangibles con "I" mayúscula. En otras palabras, son ideas intangibles que probablemente atraen a todos, independientemente de sus filtros de experiencia individual. La familia, la muerte, y el prejuicio son conceptos universales, porque virtualmente todos los humanos los tienen en su experiencia de vida. No todo el mundo traslada sus pertenencias mil millas, pero la mayoría de los estadounidenses modernos se mudan una o dos veces en sus vidas, de tal manera que el "traslado" también es un universal. Si usted continuamente lleva los cuentos que usted comparte, de los artefactos, el lugar y las circunstancias tangibles, a las ideas intangibles y universales, es probable que se conecte con cualquier audiencia. Algunos de los muchos conceptos universales que usted puede usar en sus presentaciones son: la familia, el amor, la amistad, el gozo, la belleza, la tragedia, el dolor, la muerte, el cambio, el trabajo, el juego, la celebración, el cuidado, la libertad, la protección, y el placer.

Si usted le mostrara a sus invitados el vuelo de los gansos canadienses, podría hablarles acerca de su velocidad de vuelo, la ruta migratoria que siguen y su infalible capacidad de navegación. Aunque estos son hechos interesantes, usted podría conectarse más rápidamente con un invitado hablándole sobre los pequeños grupos de gansos que son unidades familiares –mamá, papá y cinco jóvenes cada año. Los gansos canadienses se aparean con una sola pareja de por vida, y viajan en grandes bandadas que son como una aldea voladora. Todos viven juntos en los campos de crianza, y luego vuelan juntos mientras migran, y pasan el invierno juntos en el sur. Estos hechos sobre los gansos conectan a universales, tales como la familia, la aldea, y el apareamiento con una sola pareja de por vida, que probablemente significan algo para la gente de cualquier cultura.

Usted no podrá conocer lo suficiente sobre los intereses de cada invitado, como para lograr que todo lo que usted diga sea relevante para la experiencia de cada uno de ellos. El uso de universales le da una mejor oportunidad para conectarse con toda clase de gente. Elija medios que ilustren bien su presentación y usted mejorará su oportunidad de conectarse mejor. Las fotos cuentan un relato que casi todos entenderán. Las imágenes en palabras son maravillosas y pueden ser muy conmovedoras, pero las audiencias multiculturales que pueden no hablar inglés tendrán más dificultad en comprender un buen programa verbal que un buen programa visual. Es común para un intérprete usar ambos medios, el verbal y el visual, pero es importante recordar que los medios visuales son más fáciles de entender para la mayoría de los invitados. Las demostraciones son aún más poderosas, porque ellas involucran a la audiencia personalmente en una experiencia con el recurso. Cuando usted llama a los miembros de la audiencia a que participen en una demostración, los involucra a ellos, y a otros visitantes que observan y disfrutan de la interacción.

Estableciendo el tema

A través de la aplicación de la teoría psicológica y social, Ham definió el método para escribir temas que ahora es utilizado por la mayoría de los guías e intérpretes. Expuesto en forma simple, la filosofía de Ham dice que "la gente recuerda temas, olvida hechos". De acuerdo a Ham, los temas deben:

* Ser enunciados cortos, simples y completos.
* Contener solamente una idea.
* Revelar el propósito global de la presentación.
* Ser específicos.
* Ser escritos en forma interesante (de ser posible, se deben usar verbos activos).

Los temas son mensajes o ideas que deseamos transmitir. Si usted no tiene un mensaje, entonces, ¿por qué está haciendo la presentación? Ham puntualiza que un tema debe de contestar a la pregunta "¿y eso qué importa?", de tal manera que nuestro programa contenga una meta y merezca tomar el tiempo de la audiencia. Es nuestra obligación desarrollar un mensaje que tenga sentido y que apoye la misión

de la organización. David Larsen, un entrenador del NPS, sugiere que un tema bien escrito, también debiera conectar un objeto tangible con una idea intangible, preparando el terreno para incluir esos componentes críticos en el programa.

Ham escribió sobre la investigación de P.W. Thorndyke [1977. "Cognitive Structures in Comprehension and Memory of Narrative Discourse". *Cognitive Psychology* 9(1):77-110] que probó el poder de los temas presentados en diferentes posiciones dentro de una presentación. Al enunciar el tema en el comienzo de un programa, este lanza la presentación en una dirección que tendrá sentido para la audiencia y los conducirá a través de los subtemas hasta la conclusión. También se ha demostrado que reforzar el tema en la conclusión es una forma efectiva de concluir la charla.

En *Environmental Interpretation*, Ham recomienda un proceso de tres pasos para desarrollar un tema.

Paso 1. Seleccione un tópico general y úselo para completar la siguiente frase: "Generalmente, mi presentación es acerca de... (El sendero cherokee de las lágrimas).

Paso 2. Enuncie su tópico en términos más específicos y complete la siguiente frase: "Específicamente, sin embargo, quiero contarle a mi audiencia sobre... (qué jornada tan trágica y triste fue para el pueblo Cherokee).

Paso 3. Ahora, exprese su tema completando la siguiente frase: "Después de oír mi presentación, quiero que mi audiencia entienda que... (la jornada de 1,000 millas de la Nación Cherokee cuenta una historia de lágrimas y tragedia).

Con nuestro tópico "El sendero cherokee de las lágrimas", puede usar el proceso para desarrollar el tema de "La jornada de 1,000 millas de la nación cherokee cuenta una historia de lágrimas y tragedia". Los temas lo ayudan a iniciar e insinúan el propósito central de la presentación. Como la marquesina de un teatro, el tema lo tienta y lo invita a participar en una experiencia. El proceso de 3 pasos de Ham hace que sea fácil comenzar a escribir temas.

Cinco o menos subtemas

Una buena presentación no sólo tiene un tema (idea o mensaje principal), también tiene hasta cinco subtemas (ideas de apoyo o elementos del mensaje). Cada subtema debe tener las mismas características básicas de un tema. La investigación por George Millar (1956. "The Magical Number Seven, Plus or Minus Two: Some Limits on Our Capacity for Processing Information". *The Psychological Review*) indica que la mayoría de los humanos pueden fácilmente manejar cinco ideas principales de cualquier presentación, sea ésta oral, escrita o visual. Algunas personas sometidas a prueba pueden retener más que eso, pero virtualmente todos en la audiencia pueden partir con cinco o menos ideas. Si usted tiene más de cinco subtemas, la mayoría de éstos no serán retenidos por su audiencia, y usted puede encontrar que los miembros de la audiencia parten con una idea del mensaje o del tema general, diferente al que usted intentó transmitir.

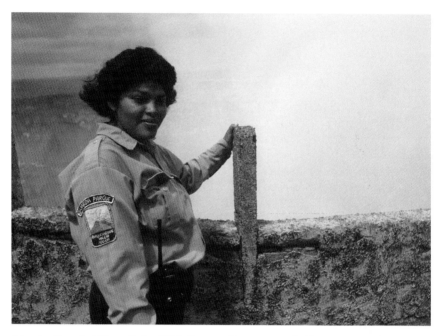

Esta guía uniformada del Parque Nacional Volcán Masaya en Nicaragua, cuenta las historias geológicas del área mientras que a su vez también sirve la misión de la organización. Foto de Tim Merriman.

Ejemplos
Tema: Los sapos viven una doble vida que lo puede sorprender.

Subtemas:
1. Los sapos son las "ranas" de tierra seca que aman los bichos de su jardín.
2. En la primavera los machos se sumergen en el charco más cercano para darle serenata a las damas.
3. Su ruidoso apareamiento lanza miles de hambrientos renacuajos que comen plantas.
4. En el otoño, a los renacuajos les crecen las patas, dejan el charco y se les antoja una dieta de insectos.
5. En la próxima primavera estas "ranas" de tierra seca estarán nuevamente cazando un charco.

Tema: La jornada de 1000 millas de la Nación Cherokee cuenta una historia de lágrimas y tragedia.

Subtemas:
1. De 1838 a 1839 más de 15,000 cherokees caminaron 1,000 millas hacia un nuevo hogar, no de su elección.
2. El frío, la enfermedad y la falta de alimento cobraron, durante el trayecto, las vidas de más de 4,600 cherokees, y 800 más en el primer año que pasaron en Oklahoma.

Una conexión tangible/intangible

En el otoño de 1978, yo estaba en un viaje de campo con NAI para visitar el Monumento Nacional de la Misión de Tumacacori al sur de Tucson. Una multitud, y yo dentro de ella, seguíamos al intérprete a través del área de exhibición de la misión. Para mí había demasiada gente, demasiada distracción, exhibiciones con mucho texto y el atractivo de un paisaje único –el Desierto de Sonora.

Dejé el grupo y me desvié por la puerta trasera hacia los terrenos del área. Una mujer en un vestido colorido estaba trabajando cerca de un horno de arcilla que se usa para hornear pan en el suroeste de los E.U. Yo me acerqué para ver lo que ella estaba haciendo. Ella sonrió y me dio una bola de masa amarilla. Le pregunté si hablaba inglés y ella sacudió su cabeza, entonces cambié a español. Ella sonrió de nuevo, pero aparentemente tampoco hablaba español, o por lo menos no el español que yo estaba hablando. Ella rápidamente tomó otra bola de masa y formó una tortilla suave y redonda, y la cocinó en la plancha sobre el fuego. Yo capté la idea y traté de hacer una tortilla con la bola de masa. El resultado fue una tortilla rasgada, con forma de ameba, que se deshizo durante el proceso de cocimiento. Ella me dio su linda tortilla cuando se terminó de cocer, esparció salsa sobre ella y me invitó a comerla, usando su mejor pantomima. Disfruté mucho la fresca tortilla, la primera de su clase en mi vida. Su demostración de cocina nativa fue memorable. Aún recuerdo la experiencia completa y la aprecio. Conocí a esta mujer tohono o'odham y conversé sin palabras. Me ofreció comida, siempre una experiencia humana conmovedora. Conocí la comida nativa que es fresca, y fácil, basada en el maíz cultivado localmente.

Este breve programa improvisado estuvo virtualmente desprovisto de hechos, pero ocurrió el aprendizaje. Disfruté la comida, el intercambio con una persona nativa, un vistazo al origen de la cocina del suroeste, y el recuerdo de que los nativos eran una parte importante de la historia de la misión española. La experiencia me dejó con deseos de saber más acerca de la misión, el área, los orígenes de la cocina sur-occidental y de la gente de tohono o'odham. Los buenos programas interpretativos tienen estos efectos. El compartir comida es un universal, aunque talvez no será permitido en cualquier programa, pero es poderoso cuando se utiliza bien. Cuando compartimos alimento, compartimos una parte muy especial de nuestra historia cultural y nos sentimos conectados con el olor, el gusto, el tacto y el placer visual. Aún los sonidos del fuego crujiente y la humeante brisa estaban presentes. Con este enfoque multisensorial a un concepto universal, podemos inspirar con algo más que sólo palabras.

—T.M.

3. El pueblo Cherokee recuerda la marcha trágica como el tiempo en el cual su gente lloró; por lo que perdura el nombre de la ruta como "El Sendero de las Lágrimas".

Los subtemas ayudan a poner en secuencia las ideas de apoyo en su presentación, de tal manera que tengan sentido para la audiencia. Piense acerca de contar un chiste sencillo. Si usted cuenta los puntos clave del chiste fuera de secuencia, el chiste se echa abajo antes de llegar a la parte interesante y su audiencia simplemente se confundirá en vez de divertirse. El mismo principio puede aplicarse a su programa interpretativo. Use sus subtemas para organizar sus puntos clave en un orden lógico que lleve a su audiencia a través de una progresión de pensamiento. En el momento en que usted vuelva a enunciar su tema al final del programa, ellos estarán ahí con usted, lo "captarán" y probablemente recordarán el mensaje que usted les ha presentado.

La interpretación tiene un propósito

La mayoría de los negocios y organizaciones tienen una misión enunciada. Esa misión puede hacer que la selección de su tema y sus subtemas sea relativamente fácil. Si su misión es "desarrollar conciencia entre nuestros invitados sobre la importancia de los recursos oceánicos", entonces usted ya tiene un punto de partida.

Sin embargo, si usted no tiene una misión enunciada, pregúntele al administrador del sitio o al dueño del negocio, "¿Cuál es nuestro propósito?" o "¿Por qué existimos?". Aunque cualquier negocio con fines de lucro podría decir "hacer dinero", la mayoría tiene algún propósito más amplio relacionado con las motivaciones que están detrás de la creación del negocio como "crear recreación familiar de calidad" o "preservar y proteger los recursos culturales de Louisiana" o "ayudar a la gente a entender la frágil ecología de…".

Las agencias gubernamentales usualmente tienen una misión publicada que enuncia su propósito. Esta misión puede a menudo encontrarse en la legislación reguladora del sitio. Idealmente, debiera ser corta y memorable –una frase simple. Algunas organizaciones están inclinadas a escribir enunciados elaborados de misión que no pueden ser fácilmente recordados, pero, ¿cómo es que usted está trabajando continuamente para lograr la misión, si no puede recordarla? Si la misión de su agencia u organización es demasiado larga para recordarla, trate de resumirla en unas pocas palabras de tal manera que sea más fácil de recordar y repetir.

Las metas son usualmente enunciados de largo alcance que apoyan la misión de la organización. Idealmente, su organización ya ha determinado sus metas durante una sesión de planeación estratégica, y usted puede simplemente preguntar cuáles son. Si no existen, usted necesita pensar al respecto, y hablar sobre qué metas usted y sus compañeros guías e intérpretes perseguirán. Sea realista cuando piense lo qué la interpretación puede lograr para su organización.

Recuerde el libro clásico por L. Frank Baum, *The Wizard of Oz*. Si su nombre fuera Dorothy y usted fuera oriundo de Kansas, su meta podría ser encontrar la

verdadera felicidad. Así que, ¿qué le ayudaría a lograr su meta? Para encontrar la verdadera felicidad, usted necesitaría encontrar el camino a su hogar. ¿Podría usted hacerlo tomando un helicóptero o siguiendo un camino de ladrillo amarillo? Los objetivos ayudan a definir formas en las que se pueden lograr las metas. Seguir el camino de ladrillo amarillo es el principio de un objetivo. Es una estrategia, pero como se enuncia, no es una estrategia mensurable.

Muchas organizaciones y agencias ahora ordenan que sus empleados sigan "una administración basada en resultados". Los resultados son mensurables y reflejan "resultados", no el proceso. Dorothy puede decir que ella seguirá la carretera de ladrillo amarillo. Podemos seguir su progreso y ver si efectivamente sigue ese camino. Pero ella podría seguirla por siempre y puede ser que ésta nunca la lleve a Oz, donde encontrará la clave para regresar a su hogar. ¿Cómo sabremos que el objetivo se ha logrado? Necesitamos definir el tipo y la extensión del resultado. Si ella dice que seguirá el camino de ladrillo amarillo hasta el letrero que señala los límites de la ciudad de Oz, entonces tenemos un destino–un indicador que nos dice que el objetivo ha sido logrado. Podríamos ser aún más específicos y decir que una vez que ella llegue a Oz, buscará dos maneras de regresar a casa. Pero como usted no ha de estar tan interesado en Oz como Dorothy, entonces apliquemos metas y objetivos a un parque, a un acuario, a un sitio histórico, a un crucero, o a un centro naturalista, al revisar algunos ejemplos.

Meta: Estimular al público a proteger y conservar nuestros recursos culturales.
Objetivo: Después de que los turistas participen en nuestro programa interpretativo, los incidentes de vandalismo en nuestros sitios históricos se reducirán este año un 10%.

Meta: Facilitar una experiencia positiva con la vida silvestre para los huéspedes de un crucero.
Objetivo: El 80% de los huéspedes reportarán haber visto e identificado correctamente al menos tres especies comunes de vida silvestre, después de dedicar al menos una hora con nuestro naturalista.

Meta: Proveer una experiencia segura para los invitados y para la vida silvestre en el parque.
Objetivo: Después de que los visitantes vean nuestras señales interpretativas del recorrido autoguiado, se encontrarán 15% menos muertes de animales en los caminos. Los accidentes humanos con la vida silvestre declinarán en 20% al final del año.

Meta: Proveeremos un ambiente limpio y natural para los invitados en el centro naturalista.
Objetivo: Después de tres meses de ofrecer nuestro programa "Adiós a la Basura", la basura encontrada en los terrenos del centro naturalista se reducirá en 2 yardas cúbicas por mes.

Si usted diseña programas interpretativos alrededor de objetivos mensurables con metas bien definidas, será más fácil evaluar su propio éxito o explicárselo al jefe. Sin embargo, es recomendable que le muestre sus programas y sus objetivos a su jefe o supervisor durante la planeación. Si ellos sienten que sus planes reflejan en forma realista la misión organizacional, su meta, y sus objetivos, entonces puede seguir adelante. Si ellos no ven la alineación, hable más sobre ello y pida que le den sus ideas sobre lo que apoyaría mejor a la organización.

Aumentando su creatividad

El enunciar las metas, los objetivos, los temas, y los subtemas puede parecer tan estructurado que tiene el potencial de aplastar los aspectos artísticos de su presentación. Pero si presta atención a la estructura de un programa, también podría tener el efecto opuesto. Una vez que usted conozca los parámetros dentro de los cuales su mensaje va a ser entregado, su musa puede aparecer con posibilidades creativas para la presentación.

La interpretación es una de esas disciplinas que requiere ejercicio en ambos lados del cerebro. Así que, si su cerebro izquierdo ha estado trabajando con la parte estructural de la discusión en este capítulo, y su cerebro derecho ha estado durmiendo, es tiempo de despertarlo y ponerlo a trabajar.

Un autor desconocido una vez identificó cuatro tipos de gente creativa:

El creador comatoso: Esta persona cree que si espera lo suficiente, una idea la llegará a través de alguna intervención divina. Pero, por supuesto, si espera demasiado, no importará, porque alguien más tendrá su empleo.

El creador constipado: Esta persona trata de ser creativa, creyendo que si lo fuerza, la idea llegará. Desgraciadamente, una vez que la idea sale del subconsciente, puede ser que no esté en ninguna forma para afrontar el asunto a tratar.

El creador común: Este estereotipo de gente creativa tiene un complejo de diva. Esta persona se tortura a sí misma y a todo el mundo a su alrededor, al ser temperamental, terco, y de mente ausente, todo ello en un esfuerzo para probar que es creativo.

El creador creativo: El verdadero espíritu creativo sabe que si se prepara, se concentra, incuba, e ilumina sus ideas, será exitoso en su búsqueda de ideas innovadoras.

Todos podemos ser creativos, aunque algunos de nosotros tendemos a permitirle a nuestro cerebro derecho que sea un poco perezoso de tiempo en tiempo. Después de todo, es más fácil seguir una fórmula que desarrollar algo diferente o nuevo. No obstante, es posible cultivar el lado creativo. Usted simplemente tiene que ejercitarlo, justo como un músculo no utilizado. Al principio puede ser difícil, pero con el uso regular, usted encontrará que cada vez es más fácil desarrollar grandes ideas para presentarlas en su mensaje. En los próximos dos capítulos, discutiremos algunas ideas sobre las técnicas de presentación que permitirán que su lado creativo brille.

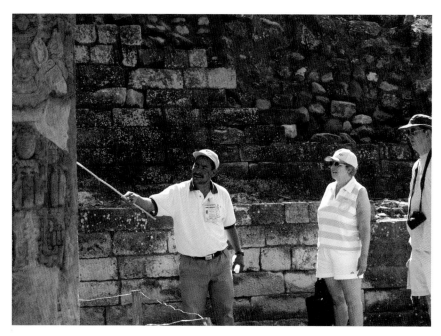

Un guía interpretativo en las Ruinas de Copán, Honduras, interpretando el tallado en rocas antiguas a turistas americanos.

Lecturas recomendadas

Campbell, David P. 1985. *Take the Road to Creativity and Get Off Your Dead End.* Center for Creative Leadership.

De Bono, Edward. 1990. *Lateral Thinking.* New York: Putman

Ham, Sam. 1992. *Environmental Interpretation.* Capitulos 2, 6 y 7. Golden, CO: North American Press.

Knudson, Douglas M., Ted T. Cable, y Larry Beck. 1995. *Interpretation of Cultural and Natural Resources.* Capítulos 3 y 4. State Park, PA: Venture Publishing, Inc.

Raudsepp, Eugene. 1977. *Creative Growth Games.* New York: Putman.

Von Oech, Roger. 1998. *A Whack on the Side of the Head.* New York: Warner Books.

Manténgalo organizado

¿Recuerda haber estado sentado alrededor de una mesa en un día festivo, escuchando a un familiar contar un cuento de mucho tiempo atrás? Talvez era su tía-abuela Marta, hablando sobre su prima segunda que una vez fue destituida, que se casó con el joven que vivía en la calle de abajo: era un buen muchacho, pero, ¿cuál era su nombre? y ellos se mudaron a Albertsville, o ¿fue a Petersburg?, pero ellos tenían un perro, los perros son tan simpáticos, ¿has visto uno de esos perritos arrugados que vienen de la China?, porque tu sabes que en China toman mucho té, y un té, seguro que ahora sería bueno tomarlo…

¿Capta la idea? El cuento comenzó y divagó sin dirección durante un tiempo tormentosamente interminable. ¿Estaba usted encantado o su atención divagó? Lo más probable es que usted se desconectó después de oír la palabra "prima" y luego reaccionó cuando oyó la palabra "té", reconociéndola como una oportunidad para escapar hacia la cocina. Probablemente usted ha asistido a alguna presentación "interpretativa" que tomó el mismo arriesgado camino. Aunque talvez hubo palabras o frases interpretativas que despertaron su interés, usted naturalmente invocó al poder de escuchar selectivamente y probablemente se fue sin sentirse más rico por haber participado en la experiencia.

En su libro *Environmental Interpretation*, Sam Ham puntualiza que la buena interpretación es organizada. Tiene un inicio, una parte central y un final. Cuando usted organiza sus pensamientos (a diferencia de la tía abuela Marta), puede transmitir un mensaje específico de una manera que mantenga a su audiencia enganchada durante toda la presentación, y de esta manera puede aumentar las posibilidades de que la audiencia recuerde el mensaje durante mucho tiempo,

Los indígenas emberá en Panamá, se visten con sus atuendos nativos cuando interpretan su cultura a través de canciones a los visitantes. José Cáisamo, visto en esta foto, es uno de los líderes comunitarios que ayudan a la comunidad emberá drúa en el programa de desarrollo de turismo sostenible con apoyo de la Agencia Internacional de Desarrollo de los Estados Unidos (USAID) y del Servicio Forestal de los EE.UU.

después de que se termine la presentación. Cuando prepare su presentación, piense en términos del principio (la introducción), el centro (el cuerpo) y el final (la conclusión). Cada una de estas tres piezas puede dividirse en elementos específicos. El aprendizaje de los elementos que componen la introducción, el cuerpo y la conclusión le ayudará a organizar sus pensamientos y a desarrollar una presentación que fluya suavemente desde el principio hasta el final.

Comience por el principio: Escribe la introducción
A la gente le gusta saber qué va a pasar. Aunque la mayoría de nosotros disfrutamos o, por lo menos, tomamos la sorpresa ocasional con agrado, generalmente nos sentimos más cómodos si sabemos hacia dónde nos dirigimos. El psicólogo educativo David Ausubel llamó a esto un "organizador avanzado", algo que le deja ver a la gente hacia donde va la presentación.

La introducción a su presentación le da a usted la oportunidad de efectuar varias cosas: (a) presentarse a usted y a su organización; (b) hacer anuncios; (c) averiguar un poco acerca de su audiencia; (d) tomar en cuenta las necesidades básicas de sus visitantes (vea el Capítulo 3. La jerarquía de Maslow); y (e) sentar las bases para lo que viene. Eso es bastante para ejecutarlo en un tiempo corto, pero la

Una guía de interpretación en las Ruinas de Copán, Honduras, se identifica por medio de una insignia el cual lleva el nombre de la asociación de guías que representa.

introducción puede dividir su programa en pocas frases simples. Es su oportunidad de enganchar el interés de su audiencia y construir un vínculo con ellos, lo que los mantendrá interesados. Sin una introducción sólida, es probable que la atención de su audiencia divague, sintonizándose y desconectándose con palabras o frases clave durante la presentación, haciéndoles imposible recordar el tema de la presentación.

Una buena introducción da estructura a la experiencia, de tal manera que su audiencia sabrá qué esperar y qué se espera de ella. Ésta les dará seguridad, de tal manera que podrán entregarse totalmente a su programa. Ya sea que usted esté presentando un programa en el sitio o guiando una caminata, trate de incluir en su introducción los siguientes elementos:

Quién es usted y para quién trabaja. Siempre identifíquese con el nombre que usted quiere que los miembros de su audiencia utilicen para llamarlo. Asegúrese de trabajar a nombre de su organización. No suponga que su audiencia conoce la agencia que usted está representando, solo por la insignia en su uniforme.

Qué va a suceder. Dé una breve descripción general del programa. Un simple resumen ("el programa de hoy incluye una corta caminata" o "veremos algunas transparencias antes de ir a ver a los reptiles reales") puede ayudar a la audiencia a decidir si el programa es para ellos, antes de que usted de inicio.

Hacia dónde se dirige y en dónde terminará. Si usted estará dejando las cercanías del lugar, hágaselo saber a la audiencia antes de que se vayan, especialmente si usted terminará en un sitio diferente. Generalmente, es una buena idea planear su presentación, de tal manera que termine en el punto inicial para acomodarse a las necesidades de transporte o de agrupamiento de los visitantes (por ejemplo, si algunos de sus familiares eligen no participar).

Cuánto tiempo va a tomar. Dar una aproximación de la inversión de tiempo requerido puede hacer la diferencia en la participación de algunos miembros de la audiencia. Déjeles saber cuánto tiempo usted los mantendrá en el anfiteatro, cuánto tiempo usualmente toma efectuar la caminata, o cuánto tiempo estarán en cada parada a lo largo de la ruta (para excursiones largas).

Atienda las necesidades básicas. Si su programa es relativamente largo (más de una o dos horas), asegúrese de indicar que hay sanitarios disponibles, agua, los primeros auxilios y otras cosas que los miembros de la audiencia puedan necesitar.

Qué se requerirá de los visitantes. Es importante establecer desde el principio, si habrá algunas demandas físicas específicas para el visitante. Si usted nota a alguien que tiene problemas obvios de salud, está vestido en forma inapropiada o parece de alguna manera incapaz o sin voluntad de participar en el programa, es su responsabilidad de hacerlos a un lado y ofrecerles la opción de permanecer atrás o dejar el teatro. Maneje la situación con tacto, pero tenga en cuenta que usted o su organización pueden ser considerados responsables, si usted no hace un trabajo adecuado para preparar a la gente para lo que se requerirá de ellos.

Cuándo es apropiado hacer preguntas. De acuerdo que su presentación y su estilo personal, usted querrá pedirle a la audiencia que haga preguntas informalmente durante la presentación o que retenga sus preguntas hasta el final. Generalmente, mantener un estilo abierto e informal que estimule preguntas en cualquier momento hace que una experiencia sea más amena; sin embargo, debe tener cuidado de que los preguntadores exuberantes no tomen el control del programa o descarrilen constantemente su tren de pensamiento.

La enunciación del tema. La introducción es la primera oportunidad que usted tiene para establecer su tema. Use la introducción sabia y creativamente para capturar la atención de su audiencia. Usted querrá apoyar el tema en el cuerpo del programa, y luego mencionarlo otra vez en la conclusión.

Recuerde que ésta es su oportunidad para establecer un vínculo con su audiencia, así que sea creativo con su introducción. Trate de usar un enunciado relacionado a su tema que capte la atención. Maria Elena Muriel, una guía independiente en Cabo San Lucas, Baja California, México, después de saludar y dar la bienvenida a su audiencia, inició un programa con la predicción de que, al momento de terminar el programa, "al ver una bolsa de plástico, usted pensará en tortugas marinas". Las dos frases en este enunciado temático parecían no estar relacionadas, creando un sen-

tido de intriga acerca de lo qué seguiría. Ella continuó con el programa, explicando la relación entre el ciclo vital de la tortuga marina y cómo ese ciclo puede ser interrumpido por la ingestión de bolsas de plástico flotando en el océano.

Usted podría empezar compartiendo una experiencia personal que se relacione con su tema o pidiéndole a los miembros de la audiencia que compartan brevemente una de las suyas. La introducción también provee una oportunidad para averiguar lo que su audiencia ya sabe, o en lo que está interesada, al hacerles preguntas (vea "Estrategias para hacer preguntas" en este capítulo).

No es crítico que usted siga el formato anterior en su introducción, siempre y cuando se incluyan los elementos que son aplicables. Algunos elementos pueden no siempre ser apropiados para todo tipo de presentación y algunas veces el orden de los elementos puede necesitar ser reordenado para enfatizar algunos puntos o crear un ambiente especial.

Movimiento suave: Escribe los enunciados de transición
Dentro del cuerpo de su programa, usted estará presentando de dos a cinco sub-temas o ideas que apoyen su tema (vea el Capítulo 4. "Desarrollando su mensaje"). Idealmente, estas ideas fluirán suavemente a partir de su introducción, luego conducirán a la audiencia a través del cuerpo de su programa hasta su conclusión. Los enunciados de transición ayudan a mantener el flujo de una idea a la próxima, e impiden que su presentación suene como una recitación de hechos no relacionados.

Mientras planea su presentación, piense acerca de cómo hará la transición de un pensamiento a otro. Si, por ejemplo, usted está guiando un recorrido a través de un área desértica, podría usar una parada para puntualizar las características de un cactus, y luego pedirle a los participantes que busquen otras plantas con esas características, mientras usted se moviliza a su nueva parada. Cuando usted llegue a la próxima parada, tome unos pocos minutos y deje que su audiencia le cuente lo que vio. Sus observaciones pueden dirigir su discusión en esa parada, la cual podría ser una comparación entre los cactus y las plantas no suculentas.

Los enunciados de transición pueden también ser usados para ligar un programa a otro, estimulando una mayor participación, inmediatamente después de una presentación o en una fecha posterior. Piense en un programa de televisión que ofrece al principio escenas "vistas previamente", o al final imágenes del episodio de la próxima semana. Estas son piezas de transición que ayudan al televidente a entender lo que ha pasado antes o lo que pasará próximamente. Usted puede aplicar la misma técnica en los programas que podrían trabajar mejor en una serie de sesiones relacionadas.

A medida que gane experiencia como intérprete, usted será capaz de incorporar los comentarios o preguntas de la audiencia como frases de transición entre un pensamiento y el que sigue, ayudando a personalizar cada programa para esa audiencia particular. Hasta entonces, habitúese a pensar en sus transiciones al preparar su esquema de presentación (vea el Capítulo 7. "Escribiendo el esquema del programa").

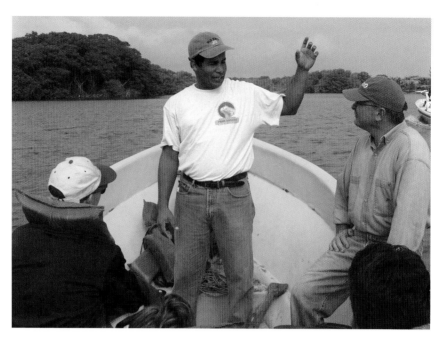

Un guía del Parque Nacional Jeannette Kawas, Honduras, interpreta el ecosistema marino a un grupo de turistas.

Culmínela: Escribe la conclusión

La conclusión puede ser la parte más importante de su presentación. Puesto que viene al último, ésta dejará la mayor impresión en las mentes y en los corazones de los visitantes. Una conclusión débil puede dejar a su audiencia frustrada o descontenta. Por otra parte, una conclusión sólida puede reforzar su mensaje y dejar a su audiencia deseando más información con respecto al tópico, más involucramiento a un nivel personal, más contacto con su agencia o compañía.

Para hacer su conclusión tan sólida como sea posible, trate de incorporar los siguientes elementos:

Resumen de los subtemas y el tema. Use la conclusión como una oportunidad para enunciar nuevamente su tema. Usted querrá enunciarlo de una manera diferente a como lo hizo en la introducción, pero su audiencia deberá darse cuenta de que ha cerrado el círculo, y ha regresado nuevamente al pensamiento original al final del programa. Si usted ha hecho bien su trabajo, ellos tendrán una reacción diferente a la que tuvieron al principio. Ellos habrán descubierto una nueva forma de ver las cosas, que viajará a su casa con ellos.

Sugerencias para continuar con actividades relacionadas con el tema. Si usted conoce programas o actividades adicionales que se relacionen con su tema, su audiencia apreciará la información, especialmente aquellos cuyo interés usted ha estimulado. El seguimien-

to de la participación de los miembros de la audiencia en actividades adicionales (tales como participar en una limpieza de playa o registrarse para otra excursión) también puede ayudarle a determinar si los objetivos de su programa han sido cumplidos.

Provocación de pensamiento o de una acción posterior. Como Tilden sugiere en su libro *Interpreting Our Heitage*, la interpretación debe ser provocativa. Al hacer preguntas que estimulen el pensamiento u ofrecer oportunidades para tomar acción, su conclusión puede provocar a los miembros de la audiencia de una forma que los estimule a descubrir más por ellos mismos. Usted podría también provocar preguntas adicionales. Jim Covel del acuario de Monterrey Bay, California, ha dicho que a los intérpretes del acuario les gusta que su audiencia se vaya con más preguntas que las que tenían cuando llegaron. La buena interpretación deja a la audiencia deseosa de saber más, curiosa acerca de lo que ellos aún podrían aprender.

Oportunidad de obtener más información de usted o de su organización. Deje que la audiencia sepa si usted estará disponible para responder preguntas, por cuánto tiempo, y dónde estará, o si usted tiene materiales de referencia que los invitados puedan usar para investigar algo relacionado con su tema. Si es apropiado, usted podría preparar folletos que indiquen fuentes de materiales de referencia o actividades adicionales. Guarde estos folletos para la conclusión para que los visitantes no tengan que cargarlos o distraerse con ellas durante la presentación.

Este conciente del ejemplo que usted provee. Haga que sus acciones sean consistentes con el mensaje en su tema. Si usted ayudó a su audiencia a entender los peligros que presentan las bolsas de plástico para las tortugas, asegúrese de que usted notará la basura al caminar y la recogerá. Usted encontrará que sus invitados harán lo mismo y ellos captarán el otro mensaje, que usted cree en lo que dice y lo practica.

Promoción de un buen sentimiento acerca del sitio, agencia, o compañía. Deje a su audiencia con una sonrisa, en sus caras y en la suya. Esa es la última imagen que llevarán en sus memorias. Aunada con la buena experiencia que han tenido al asistir a su presentación, una sonrisa sellará su compromiso de regresar o de contarle a otros acerca de su visita en una forma positiva.

Estrategias para hacer preguntas

A la gente le gusta que la hagan sentir bienvenida e importante. Una forma simple de involucrarlos y mantenerlos cautivados con su presentación es pedirle sus opiniones. En vez de estar parado al frente del grupo y plantarse como un experto al "presentar" la información, pregúntele a la audiencia qué piensan ellos. Usted puede sorprenderse por sus respuestas. A menudo, usted descubrirá a un experto en el grupo quien podrá ofrecer diferentes perspectivas sobre su tópico. En vez de callar a los expertos inesperados, incítelos a participar, como un recurso, y ábrase usted mismo para aprender de ellos. Pero sea cuidadoso de no permitirle a esa persona dominar el programa o intimidar a los demás visitantes.

Las preguntas pueden usarse como un rompehielos en su introducción,

proveyendo un rápido análisis de la audiencia que puede ser usado más tarde en el programa. Por ejemplo, si usted pregunta si alguien en la audiencia ha estado ahí antes, podrá obtener una idea inmediata sobre si necesitará proveer un poco o mucha información básica acerca del sitio o el recurso. Algunas de sus respuestas podrían también darle ideas que le ayudarán a hacer su presentación más relevante, como Sam Ham sugiere en su libro *Environmental Interpretation*.

Usted podría preguntarle a los miembros de la audiencia sus expectativas durante la introducción. Si sus expectativas resultan ser bastante diferentes al contenido de su programa, entonces tiene la opción de repensar rápidamente su estrategia del programa o de proveer comentarios de estructuración que le permitirán a su audiencia conocer lo que realmente será presentado, dándoles la opción de participar o no. Mantenga estas preguntas introductorias simples, y que sean pocas. A medida que gane experiencia, sabrá que preguntas funcionan mejor con que grupos.

El desarrollo de una estrategia para preguntar durante sus presentaciones le puede ayudar a su audiencia a procesar la información que usted estará introduciendo. Puesto que ellos estarán activamente involucrados en el programa, a través del proceso pregunta/respuesta, es más probable que retengan el mensaje. Aunque se pueden hacer preguntas a la audiencia en cualquier momento, una secuencia lógica de los tipos de preguntas que usted haga puede conducir a la audiencia a través del programa, permitiéndoles interpretar sus propias observaciones.

Comience temprano en el programa con preguntas abiertas. Estas preguntas no tienen respuestas correctas o erróneas. Se usan para darle a cada uno una oportunidad de participar, no importando su experiencia o nivel de conocimiento. Una pregunta abierta podría pedirle a la audiencia que haga una observación, tal como "¿qué nota usted al mirar a la colina?" o "¿qué recuerda usted del primer atardecer que usted vio?" Cada uno verá o recordará algo diferente. No es necesario, y ni siquiera deseable, obtener una respuesta de cada uno en el grupo, pero usted debe permitir que los que quieran contribuir con una observación lo hagan. La mayoría de los grupos incluirán dos o tres personas que fácilmente ofrecerán respuestas a sus preguntas. Otros individuos podrían vacilar en responder a la primera, pero pueden ser estimulados si usted los mira directamente al hacer la pregunta. A medida que usted gana experiencia para preguntar, será capaz de discernir quién podría responder y quién preferiría que lo dejen solo. En cualquiera de los casos, no se apresure a contestar su propia pregunta. Dele tiempo a la audiencia para pensar, permitiendo hasta 15 segundos antes de que usted la responda. Los estudios han demostrado que mientras más espere, más profunda será la respuesta que usted reciba.

A medida que el programa continúa, usted podría enfocar la atención de la audiencia. Esto lo puede realizar haciendo preguntas para recordar datos. Con estas preguntas, usted está buscando números específicos, listas y otros hechos basados en la información que usted ha dado, o en las experiencias u observaciones previas del visitante. Aunque usted está pidiendo información específica, trate de no juzgar severamente sus respuestas. Por ejemplo, usted podría preguntar "¿cuáles

son algunas de las cosas que están contribuyendo a que este tronco decaiga?". Claramente, hay respuestas correctas para esta pregunta; no obstante, también hay espacio para la interpretación por parte de la audiencia, y el pensamiento creativo debiera ser estimulado.

Una vez que enfoque la atención de la audiencia, pídale que interprete los datos, pensando en comparaciones o relaciones que se apliquen. Usted podría preguntarles: "¿cómo se compara la resistencia o la textura de la madera de estos dos árboles?" De nuevo, hay respuestas correctas, pero, también hay oportunidades para que respondan inesperadamente.

Cerca del final de su programa, quizás como parte de su conclusión, pídale a los visitantes que resuman o apliquen un principio que usted ha discutido. Estas preguntas de aplicación ayudan a la audiencia a ver las cosas desde una nueva perspectiva. Sus respuestas también pueden ayudarle a usted a ver si ha logrado su objetivo. Un ejemplo de una pregunta de aplicación podría ser: "ahora que hemos visto como los incendios afectan el bosque, ¿cómo piensa usted que esta área sería, si no se hubiese quemado?".

Las preguntas que han sido previamente pensadas en una estrategia secuencial, pueden lograr la atención de su audiencia y mantenerla, pueden permitirles participar en su programa y darle a usted un entendimiento de las percepciones de la audiencia. No obstante, las preguntas también pueden ser sobreutilizadas y pueden llegar a ser un obstáculo para el progreso del programa. El aprender estrategias apropiadas para responder, puede ayudarlo a mantenerse en línea con sus preguntas, y a que la audiencia no se apodere del programa.

La manera como usted responde a las contestaciones de la gente, a preguntas que usted ha hecho, fija el tono para su programa interpretativo. Si usted recibe bien los comentarios de los visitantes, se generará más discusión y se enriquecerá la probabilidad de éxito. La respuesta más apropiada será dictada por la situación individual y el estilo personal del intérprete.

La respuesta ideal es una de aceptación. La aceptación pasiva se indica por una sonrisa o moviendo la cabeza, sugiriendo que usted ha oído la respuesta y que está diciendo que está bien, sin ningún otro juicio o evaluación adicional. La aceptación activa ofrece una expresión de entendimiento, permitiendo que el visitante sepa que usted comprende lo que él o ella ha dicho. Si no está seguro de lo que el visitante está diciendo, puede responder con una solicitud de clarificación. Finalmente, puede ofrecer datos para apoyar sus respuestas de varias formas. Usted puede proveer una oportunidad para que ellos descubran información adicional por su cuenta, a través de la experimentación o de la observación dirigida. También puede invitar a otros miembros de la audiencia a que suministren información, o referirlos a otras fuentes que usted ha traído.

Muchos visitantes disfrutan de la oportunidad de investigar la información por su cuenta, si usted simplemente los dirige al material de referencia apropiado. Traer una guía de aves y permitirle a la audiencia que busque un ave no identificada, es a menudo más efectivo que darles el nombre del ave. El proceso de buscar la

información le da a usted la oportunidad de hablar acerca de las características de las diferentes familias de aves y puede darle al visitante una exposición a un nuevo recurso. Practique responder apropiadamente hasta que una respuesta "aceptable" salga naturalmente. Es fácil decir "no", especialmente cuando usted sabe que hay una respuesta correcta, pero las respuestas negativas tienden a callar a la gente y desalientan su participación. El hacer un hábito para responder positivamente, hará que sea más fácil contestar con una sonrisa estimuladora. Usted podría responder a una contestación errónea con: "Gracias. Esa es una respuesta lógica y lo que muchos de nosotros hemos oído o nos han enseñado. No obstante, la mejor respuesta es un poco más complicada. ¿Hay alguna otra sugerencia?". Usted no quiere dejar a un invitado creyendo algo que usted sabe que es incorrecto, pero, su corrección tiene que ser apropiada y gentil.

No importa qué tan inapropiada pueda parecer la respuesta de un visitante, evite ridiculizar su intento. A nadie le gusta que se rían de él, pero si usted tiene excelentes habilidades de comunicación con la gente, podría ser capaz de voltear una respuesta potencialmente embarazosa en una oportunidad para reír con alguien. Solo tenga cuidado y conozca los sentimientos del individuo antes de que vaya demasiado lejos al tratar de hacer una broma con su respuesta.

Lecturas recomendadas

Ham, Sam. 1992. *Environmental Interpretation.* Golden, CO: North American Press.

Knudson, Douglas M., Ted T. Cable, y Larry Beck. 1995. *Interpretation of Cultural and Natural Resources.* State Park, PA: Venture Publishing, Inc.

Hágalo amenamente

En su libro, *Environmental Interpretation*, Sam Ham sugiere que la interpretación debe ser placentera o amena. ¿Qué tan ameno es observar a alguien, frente a un grupo, hablando sin interrupción por 20 ó 30 minutos? Mientras que usted puede disfrutar el sonido de su propia voz, es muy probable que una porción significativa de la audiencia no comparta su entusiasmo.

La gente procesa la información de distintas maneras. Algunas personas son aprendices verbales y necesitan leer el material, mientras que otras son aprendices auditivos y prefieren que alguien les diga lo que ellos necesitan saber. Usted puede saber que tipo es usted, si usted mismo lee el manual instructivo para hacer algo, o si alguien se lo lee mientras usted ejecuta las instrucciones. Los aprendices visuales necesitan ver el objeto real o su representación gráfica para comprender. Estas personas son buenos lectores de mapas, porque ellos generalmente piensan en términos de símbolos. A los aprendices llamados quinestésicos les gusta interactuar con cosas, ensuciarse las manos y hacer algo que les ayude a entender como funcionan las cosas. La mayoría de los niños están simplemente aprendiendo quinestésicamente cuando se meten a un charco y llenan de ranas sus bolsillos.

Usted puede usar los diferentes estilos de aprendizaje para crear un programa que será ameno para todos en su grupo. Trate de incorporar elementos que atraerán a dos o más de los estilos de aprendizaje. Por ejemplo, una visita a una fábrica de helados podría empezar con una corta presentación de video que atraiga la atención de los aprendices verbales, visuales y auditivos. Cuando se termine el video, el grupo se puede mover hacia un sitio desde el cual los participantes pueden ver los procesos de hechura y empacado (visual). Sobre las paredes hay señales con representaciones textuales y gráficas del pro-

ceso, y recetas (verbales, visuales). La vista y las señales son complementadas por el guía del grupo, quien provee información acerca de lo que está pasando y contesta a las preguntas (auditivo). Finalmente, la visita termina con una oportunidad para hacer y comer su propio helado (quinestésico). Ciertamente, un programa donde usted participa (sin mencionar el comerse el tema) es más ameno que simplemente mirar transparencias o escuchar a un "experto".

A medida que usted gana experiencia para realizar interpretación para una variedad de individuos, usted empezará a descubrir qué tipo de técnicas ilustrativas funcionan mejor con qué tópicos y qué grupos. No toda técnica descrita aquí es apropiada para todas las situaciones, pero ofrecemos unas pocas ideas que usted puede usar cuando las necesite para hacer sus presentaciones más amenas.

Artes de escenario: Música, títeres, poesía, danza
Todos hemos sido bendecidos con diferentes talentos para comunicarnos creativamente. No tenga miedo de usar su talento para conectarse con su audiencia. Aunque la interpretación es más que un entretenimiento, no hay nada de malo en transmitir su mensaje en una forma entretenida. La clave es recordar que hay un mensaje por transmitir, de tal manera que usted (y su audiencia) no sean arrastrados por la diversión y se olviden del propósito de lo que usted está haciendo. Si usted considera que no tiene talento en algún arte de escenario o con la palabra escrita, no se desanime. Hay muchas personas talentosas en las cuales usted se puede apoyar. Puede usar grabaciones de música, citas de renombrados escritores, y hasta puede incluir la ayuda de alguien que pueda cómodamente charrasquear una guitarra, pero no a que le ayude con la presentación del programa. Éstas son todas opciones para incluir estos elementos en su presentación.

La música es una lengua universal que atrae a casi todo el mundo. Aunque usted no puede entender todas las palabras, usualmente podrá decir si la música es animosa y positiva (si usted la está usando para describir la historia de la recuperación del águila calva, por ejemplo) o triste y ominosa (si usted la está usando para describir la contaminación de un río). La música crea un humor. A menudo, una palabra o frase con música se pegará a su cabeza por horas, días o durante toda una vida. Si usted ha estado en un parque temático de Disney, sólo piense en la canción "Es un Pequeño Mundo" y usted estará oyéndola en su cabeza por los próximos cinco días, garantizado. Y ésta regresará cada vez que alguien mencione la frase. Aunque sea fastidioso, es el tema de una atracción en un parque de diversiones que se pega, simplemente porque ha sido fijado a la música.

La música permite y estimula la participación de la audiencia. Desde los simples cantos de tonos familiares alrededor de la fogata ("This Land is Your Land") hasta composiciones originales que se enfocan en asuntos locales (la canción de Bill Olivers, "Barton Spring Eternal", presentada en Austin, Texas). Las canciones que tengan frases repetitivas de fácil aprendizaje o movimientos de manos, pueden ayudar mucho a su audiencia a recordar su tema, y divertirse mientras lo hacen.

Con el potencial de la música viene la posibilidad de incluir pasos de baile. El

Las notas bajas también hacen que uno recuerde

Algunas veces los intérpretes piensan que para hacer que la interpretación sea amena, tienen que andar brincando por todo el escenario disfrazados o ser animosos y divertidos. Pero a veces usar un método mejor pensado y silencioso puede ser tan ameno, o hasta más ameno que uno más ruidoso. Uno de mis más memorables viajes interpretativos lo hice a caballo en Hawai. Debido a que el grupo en el viaje sólo era de dos personas y el guía, tuve la oportunidad de especificar que yo prefería un viaje callado. El guía, una nativa de Hawai que había estado fuera de la isla sólo una vez en su vida, aceptó mi petición al responder sólo a las preguntas que yo le iba haciendo. Pero la forma que ella las respondió fue algo especial.

Si yo preguntaba el nombre de la planta, ella no sólo me decía el nombre en inglés, sino también su nombre en hawaiano y después una pequeña historia sobre ella. Algunas de sus historias eran con humor, otras eran trágicas, otras tenían que ver con las relaciones biológicas con la isla y otras las inventó en el momento, estoy segura. Fui empapada de la cultura hawaiana en esa hora y media, presentada en una forma conversacional callada. Si lo hizo intencionalmente o no, ella pudo transmitir una secuencia temática a través de sus respuestas, que yo nunca olvidaré.

La experiencia me llevo a comprar media docena de libros acerca del folclor hawaiano y recomendarle el hotel y su viaje a caballo a al menos media docena de personas durante la siguiente semana. ¿Fue la experiencia "divertida"? No, muy poco. ¿Fue amena? Claro que sí. Si lo reflexiono, hasta pareció temática, organizada y con propósito. Aprovechándose de mi interés por la flora y la fauna nativa, ella lo hizo relevante. La verdadera belleza de la experiencia entera fue que ella lo hizo con intuición, sin ninguna educación formal, ni experiencia "interpretativa".

¡Imagínese que es lo que usted podrá hacer si realiza una oportunidad interpretativa estando capacitado!

—L.B.

baile puede realizarse para la audiencia o con la audiencia, dependiendo de la situación individual y de la voluntad de los miembros de la audiencia para participar. Ya sea que usted esté interpretando la cultura alrededor de una casa antes de la guerra, o los rituales de apareamiento de los pollos, el baile puede ser una manera práctica para revivir su mensaje. Muchas culturas han usado bailes interpretativos para contar las historias de sus tierras natales, estilos de vida o ancestros. El Baile del Venado realizado por el Ballet Folclórico de México es una expresión precisa y poderosa de una cultura de caza, que simplemente no podría ser comunicada con la misma intensidad en una exhibición de transparencias o en un formato de discusión. Su inolvidable música y su poesía visual pueden cambiar para siempre la forma en que uno ve la cacería del venado y a los que deben hacerlo para sobrevivir. El mensaje es claro e inolvidable, presentado sin una sola palabra hablada.

Experimente con las habilidades de la actuación para encontrar algo que se ajuste a su estilo personal. Muchos intérpretes encuentran que usar títeres o disfrazarse de un personaje les permite decir y hacer cosas que de otra manera serían difíciles de demostrar. Convertirse en un "árbol viviente" que camina y habla,

La mascota conocida en inglés como "Woodsy Owl" la cual representa a un búho de madera perteneciente al Servicio Forestal de los EE.UU., fué utilizado en las tierras altas de Guatemala, cerca de Solola, Guatemala.

puede ayudar a las audiencias a conectarse con el concepto de fotosíntesis mucho mejor que si ven un mapa sobre los efectos de la luz solar sobre las plantas. Simples títeres manuales le permiten a los zorrillos, ranas o hasta a las cajas de cartón, contar sus propias historias, y pueden ayudar a la gente a ver especies que antes no apreciaban, en una nueva luz. El aprender acerca de las culebras a partir de un títere de una culebra, podría ser justo lo que alguien con temor a las culebras necesitaría para lograr el coraje para ver o tocar la cosa real.

Programas de transparencias y de multimedia

Los programas de transparencias son uno de los programas estándares en la caja de herramientas del intérprete. Pero como todo lo demás, hay una forma apropiada y una forma inapropiada de usarlos. Inapropiado sería cuando el director de crucero le dice al abordar; "Tenemos un programa esta noche que usted no querrá dejar de asistir. Estaré mostrando todas mis 240 transparencias de mi último viaje a Jamaica. Tomará cerca de dos horas, pero la mayor parte de ellas son realmente estupendas". Aunque usted esté interesado en Jamaica, es dudoso que usted dejará ese programa con algo más que un dolor de cabeza inmenso. Más apropiado sería que el guía le de la bienvenida a su programa, luego use 30 a 80 excelentes transparencias para ilustrar una presentación temática de media hora.

Con la tecnología moderna, el proyector de transparencias con su carrusel

Bailarines de las islas Marquesas del Centro Cultural de la Polinesia on Oahu demuestran el atractivo de la interpretación cultural utilizando artes con bailarines nativos, el vestuario completo, música auténtica y un escenario al aire libre único.

podría estar yendo por el camino del dinosaurio, aunque muchos intérpretes aún lo usan. Si usted no está aún usando una versión computarizada de un programa de transparencias como Microsoft PowerPoint™, usted debería tomarse un tiempo para familiarizarse con el proyector de transparencias antes de que inaugure su programa. La mayoría de los proyectores tienen el cable adjunto y está enrollado dentro de un compartimiento. Una vez que usted lo conecte, verifique que la bombilla de luz está funcionando. Mantenga una bombilla de repuesto a mano en todo momento y sepa cómo cambiarla antes de que sea necesario. Su audiencia no querrá aprender esta habilidad, si usted tiene dificultades durante una de sus presentaciones. Limpie el lente y practique el enfocado. Si usted tiene un cable de control remoto (o un control remoto inalámbrico) que le permite cambiar las transparencias a distancia, úselo. Antes del programa, asegúrese que todas las conexiones estén ajustadas y que el control remoto esté funcionando. Instale el proyector con suficiente anticipación a su programa, antes de que los miembros de la audiencia lleguen, y corra el carrusel entero para asegurarse que todas sus transparencias están en orden y en la dirección correcta. Las transparencias van en el carrusel con el lado de arriba hacia abajo y en dirección hacia atrás, así que es fácil cometer errores. Y aunque tales errores son algunas veces entretenidos, le restan mérito a la profesionalidad de su programa y pueden evitarse fácilmente con un poco de previsión.

Si usted tiene acceso a un sistema de proyección de computadora con un pro-

grama de transparencias, siga las instrucciones para instalar y mostrar sus transparencias. De nuevo, recuerde instalar y correr todo el programa entero con anticipación para detectar cualquier falla. Con cualquiera de los dos tipos de instalación, esté preparado para una inevitable falla del equipo. Su programa debe ser capaz de mantenerse sin las imágenes, en caso que sea necesario. A pesar de todas sus preparaciones, cualquier cosa que se conecta a una toma eléctrica está sujeta a una falla mecánica, y parece ser una ley de la naturaleza que esto ocurrirá en el momento más inconveniente. Cualquiera que sea el sistema que usted utilice, aquí hay algunas sugerencias que podrían hacer que su programa sea un poco más ameno para la audiencia.

Use sólo las mejores imágenes en sus transparencias. Si usted tiene que disculparse por la calidad de una transparencia o explicar lo que está en la foto porque no está suficientemente clara, no la use. Busque imágenes de calidad profesional en los catálogos de arte por computadora o en Internet. Asegúrese que las imágenes tienen sentido para estar en su presentación. No use una imagen de la puesta del sol con cactus sólo porque es hermosa, si su presentación es acerca de bosques lluviosos. Tenga en cuenta los derechos de autor de las imágenes. Algunos recursos de Internet son gratuitos para que usted los use. Otros requieren que se le pague al fotógrafo o al artista por su uso. No suponga que ninguno en su audiencia conocerá la diferencia. Alguien puede conocer al fotógrafo o a la obra de arte y pedir una explicación. Es mejor conseguir permiso para usar las ilustraciones o encontrar algunas que estén disponibles gratuitamente.

Cuando usted instale su programa, inserte una transparencia en blanco o en negro al principio y al final. Esto le permitirá tener el proyector funcionando y listo para iniciar durante su introducción, pero sin una pantalla blanca cegadora para la audiencia. Es especialmente importante terminar con una transparencia negra en vez de con una pantalla blanca, de tal manera que las pupilas de la audiencia no se vean súbitamente forzadas a cerrarse después de estar acostumbradas a las transparencias anteriores más oscuras. De la misma manera, si usted quiere poner transparencias "divisorias" en el cuerpo de su programa, use transparencias con títulos, blancas u oscuras en vez de dejar un espacio vacío en el carrusel.

Evite mirar a la pantalla durante su presentación. Usted ya debe saber lo que está ahí, así que diríjase a su audiencia, no a sus transparencias. Está bien darle un vistazo a cada transparencia al aparecer en la pantalla, sólo para que le provea un apoyo mental o para asegurarse que la transparencia está siendo mostrada correctamente, pero después diríjase inmediatamente a su audiencia. Además de ser más respetuoso, esto ayuda a la audiencia a oírlo u oírla mejor, cuando su voz está dirigida hacia ellos en vez de ser absorbida por la pantalla.

Evite describir la transparencia ("este es un venado"). Su audiencia puede ver lo que está en la pantalla. Y la realidad es que la transparencia es una foto de un venado, no el venado en sí. Si usted piensa que es aburrido ir a una caminata guiada y tener al guía indicando cada planta, diciendo *"esto es un...."*, sólo espere ha sufrir este proceso con transparencias. Es un hábito fastidioso en el cual cae todo

intérprete, a menos que lo prevenga, así que practique evitar las palabras, "Esto es un..." y usted estará bien. A menos que exista una razón específica para indicar algo en la transparencia, use sus palabras para dirigir la atención a la imagen en vez de caminar a la pantalla y tocarla. De nuevo, es cuestión de dirigir su atención y su voz a la audiencia en vez de a la pantalla.

Al decidir cuántas transparencias usar, calcule una transparencia por cada ocho segundos aproximadamente. El tiempo real de pantalla debe depender del contenido de la transparencia y del punto que usted está haciendo, pero generalmente, las transparencias deben estar exhibidas no menos de seis segundos ni más de diez. En una presentación típica de 20 minutos, usted podría usar de tres a cinco minutos para sus enunciados introductorios, luego mostrar de 20 a 40 transparencias durante 5 a 10 minutos en el cuerpo del programa, luego pasar a su conclusión y al período de preguntas durante los restantes 5 a 10 minutos. Durante sus enunciados introductorios y concluyentes, asegúrese de que el nivel de luz en el salón es suficientemente alto para permitir que la audiencia lo vea. Idealmente, usted debe estar iluminado durante la presentación entera, pero asegúrese de que el nivel de luz permita que las transparencias se vean claramente o no tendría mucho sentido presentarlas.

Una de las formas más simples para desarrollar un programa es crear tarjetas de referencia. Estas tarjetas índice de 7x12 cm, pueden ayudarle a planear y practicar su presentación, pero no las use durante la misma. Por cada transparencia que quiera usar, cree una tarjeta que tenga las palabras o el pensamiento que acompañará la transparencia. Usted podría hasta hacer un rápido dibujo de la transparencia en la esquina de la tarjeta. Extienda las tarjetas sobre una mesa y reordénelas como sea necesario para ayudarle a desarrollar su tema y a comunicar sus subtemas. Una vez que las tenga en el orden correcto, es fácil crear enunciados transitorios que lo lleven de una imagen o pensamiento al que sigue.

Numere las tarjetas, luego cargue su carrusel (o su presentación Powerpoint™) según corresponda, y usted estará completamente listo. Use las tarjetas para practicar su presentación aún cuando no sea conveniente tener sus transparencias en frente de usted. Luego deje las tarjetas cuando sea el momento de ejecutar el programa. Si usted debe usar notas, hágalas muy pequeñas y poco notorias y use tan pocas como pueda.

Las presentaciones en multimedia pueden ser muy interesantes, si se hacen bien. Si se hacen mal pueden hacer que la audiencia se interese mucho en la tecnología y el tema se pierda. Si usted es una persona que desea aprender sobre las técnicas más avanzadas, las presentaciones con PowerPoint™ pueden tener algunos elementos de interés. Estas presentaciones basadas en la computadora pueden incluir "video-clips", música y citas. Se requiere práctica para hacer que el programa funcione bien, pero puede ser guardado fácilmente y usado de nuevo más tarde o adaptado a una nueva situación.

Las cámaras digitales ofrecen otra oportunidad interesante. Usted puede tomar fotos de su grupo mientras caminan o van de excursión, e incorporarlas más tarde esa noche en una presentación PowerPoint™. La gente disfruta de esa sen-

Un guía de la ONG Fundación Cocibolca interpreta el bosque nublado a un grupo de escolares en la Reserva Natural Volcán Mombacho, Nicaragua.

sación de "celebridad instantánea" y esto personaliza un medio que podría de otro modo parecer frío. Una cámara digital también permite tomar fotografías rápidas y fáciles, o de mapas o artefactos demasiado frágiles para ser manipulados.

Usted también puede comprar un adaptador de transparencias para algunas de las nuevas cámaras digitales que facilitan digitalizar fotos a partir de las transparencias que usted tiene. La mayoría de las fotos se proyectan mejor a 150 puntos por pulgada de resolución. Los programas de edición de fotos le permiten prepararlas a la resolución deseada y aún mejorar la iluminación o el contraste de la imagen para un uso particular. Esta es una ventaja considerable sobre las transparencias, que no pueden ser fácilmente mejoradas.

Correr la presentación antes de que los invitados lleguen, no solo somete a prueba el equipo y la situación de iluminación, sino que precarga las imágenes en la volátil memoria de la computadora y las hace proyectar mas rápidamente durante la presentación para la audiencia. Las presentaciones en alta tecnología no son para todos, pero existen oportunidades excitantes para aquellos que verdaderamente disfrutan los matices de estas nuevas tecnologías.

Demostraciones

La incorporación de una demostración en su programa puede ser un método efectivo de transmitir un mensaje y provee una oportunidad de interacción con la

Guatemalteco tocando una flauta típica en el pueblo de Quetzaltenango, Guatemala.

audiencia. Por ejemplo, en vez de simplemente decirle a su audiencia cómo ponerse un chaleco flotador, usted puede demostrarlo pidiendo a un miembro de la audiencia que se ponga uno. Ajústelo, luego pídale a otro miembro de la audiencia que lo someta a prueba. Si usted planea usar una demostración, asegúrese que es apropiada para su tema y para el contenido general de su presentación. Evite demostraciones que sólo añaden un chispazo al programa. La demostración de un truco mágico puede ser divertida y entretenida, pero si no se relaciona con el propósito del programa, entonces no es pertinente.

Las demostraciones generalmente funcionan mejor si el grupo es relativamente pequeño, entre 10 y 20 personas, o cuando el grupo esté sentado en un escenario donde todos pueden ver. Use objetos grandes para asegurarse que todos los miembros de la audiencia puedan ver lo que usted está demostrando. Si su demostración incluye algo más pequeño que una bola de tenis, pásela alrededor del grupo, de tal manera que todos puedan ver bien el objeto y tengan una oportunidad de hacer preguntas.

Cuando sea posible, invite a la audiencia a que forme parte de la demostración, pero asegúrese que su seguridad está siendo considerada (por ejemplo, no le pida a un buzo novato que demuestre el uso del aparato para respirar bajo el agua). Antes de la presentación, someta a prueba todas las partes incluidas en su demostración para asegurarse que funcionan y de que usted sabe cómo usarlas. Esté preparado

para el miembro de la audiencia que trata, pero no puede repetir la demostración. Asegúrese de que cada persona disfrute el esfuerzo fracasado tanto como si lo hubiera ejecutado brillantemente.

Si usted planea usar animales vivos como parte de su programa, considere dejarlos escondidos mientras presenta la introducción y talvez también durante la presentación del cuerpo del programa. Cuando un animal toma el escenario, usted corre el riesgo de que la audiencia dirija toda su atención hacia la criatura, especialmente si es tierno, grande, ruidoso o es conmovedor verlo. Si la meta de su programa es ver el animal, entonces ha tenido éxito, pero si está tratando de transmitir importantes conceptos y quiere que el animal los refuerce, será mejor que usted saque a la bestia después de que sus mensajes hayan sido escuchados.

Tenga en cuenta que a la gente le da miedo algunos animales, aunque la mayoría de la audiencia piense de otra manera. Respete los miedos de los miembros de su audiencia, y nunca fuerce a alguien a tocar o manejar un animal, o le haga burla por tener miedo. Si usted puede cambiar la actitud de miedo de una persona durante el curso de su programa, dése una estrella de oro, pero entienda que mucha gente tiene preocupaciones profundas que usted no podrá superar en el espacio de una presentación de media hora.

Cuando maneje animales en una situación con una audiencia, ponga especial atención a la seguridad, tanto del animal como de su audiencia.

Actividades

Las demostraciones generalmente muestran cómo funciona algo y pueden incluir sólo a uno o dos miembros de la audiencia. Por otro lado, las actividades usualmente incluyen a muchos miembros de la audiencia, y son generalmente juegos, que le ayudan a la gente a entender conceptos. Las actividades incluidas en su programa pueden atraer a todos los grupos de edad, pero si son planeadas deficientemente, pueden simplemente obstaculizar el flujo de su programa en vez de ayudarle a trasmitir su mensaje.

Antes de incorporar una actividad a su programa, sométala a prueba con colegas o miembros de familia antes de intentarla con una audiencia. Las actividades podrían incluir cacerías de escarabajos, o juegos de niños, modificados para ilustrar un concepto (por ejemplo, un juego de etiquetas adaptado para mostrar cómo los murciélagos cazan polillas por ecolocalización) o simples actividades manuales. Busque una variedad de fuentes de actividades apropiadas para aumentar su bolsa de trucos. Libros como el de Joseph Cornell *Sharing Nature with Children* (1998. Nevada City, CA: Dawn Publishing) son un excelente recurso. También busque sitios en páginas de Internet de organizaciones relacionadas, visite su biblioteca para buscar ideas sobre actividades o adapte actividades escolares o de la organización *scout* para ilustrar su tema. Describa las actividades en tarjetas de notas o en una base de datos en la computadora, y mantenga un archivo manual, de tal manera que pueda encontrarlas más tarde. Para que le sea fácil encontrar las actividades relacionadas con el tema de programa, use palabras clave para codificar las actividades.

Si la actividad no apoya o ilustra su tema, no la use. No tiene mucho sentido desarrollar una actividad sólo por el hecho de ser activo. Aún si usted está usando la actividad como una transición o para matar el tiempo con un grupo de serpenteantes niños de ocho años, es aconsejable adaptar la actividad para que refleje su tema. Tome toda oportunidad que pueda para reforzar su mensaje.

Reúna todos los materiales que necesitará para realizar la actividad, mucho antes de la presentación. Planee tener materiales extras en caso de que su audiencia sea más grande de lo que anticipaba. Trate de usar materiales que sean prescindibles, de tal manera que si se rompen no sea un problema. Si sus materiales pueden reflejar el tema, mucho mejor. Si, por ejemplo, usted está presentando un programa acerca del reciclaje, use solamente materiales reciclados o prepárese para explicar que sus materiales son un ejemplo negativo.

De instrucciones claras a los miembros de la audiencia. Antes de su presentación, practique la actividad con colegas o con familiares que nunca lo han hecho, porque esto será una buena prueba de cómo da las instrucciones. Esté preparado para ayudarle a los que no entienden sus instrucciones o que son incapaces de participar plenamente debido a una incapacidad, pero no ignore al resto de su audiencia. Tener una actividad de respaldo ayuda a que pueda rápidamente reemplazar la actividad planeada, si uno o más de los miembros de la audiencia no pueden participar.

Excursiones guiadas

Algunas veces es apropiado llevar su programa de lugar en lugar, tal como en una excursión a una casa histórica o a lo largo de un sendero natural. Las excursiones guiadas también pueden hacerse a caballo, en canoa o kayak, en camión, camioneta, tren, tranvía u otro medio de transporte. Muchos de estos tipos de excursiones han sido tradicionalmente considerados como "recreativas", pero no hay razón para que una excursión recreativa no pueda ser también una oportunidad interpretativa. Por eso, no importa cómo su excursión se mueve de sitio en sitio, hay algunas sugerencias que pueden ayudarle a mantener su grupo unido y enfocado en su mensaje interpretativo.

Inicie a tiempo y retorne al punto de partida cuando lo prometió. Si usted ve que llegará más de 20 ó 30 minutos tarde a algún punto, ofrezca ayuda que le permita a los miembros de la audiencia contactar a aquellos que podrían estar esperándolos. Usted es el líder del grupo y ellos dependen de usted para llevarlos desde el principio hasta el fin con seguridad.

Establezca una "área de encuentro" donde la gente pueda reunirse antes de la excursión. Esta es su oportunidad de encontrarse con el grupo y establecer relación antes de comenzar su presentación. Su presencia indicará la localización del área de encuentro, así que asegúrese de llegar al menos 10 a 15 minutos antes de la hora programada.

Aunque usted haya conocido a todo el grupo informalmente mientras el grupo se estaba formando antes de la excursión, tómese el tiempo para saludarlos como un

Un guardaparque, un joven de la comunidad local, ayuda a una joven escolar identificar las aves en la Reserva Natural El Chocoyero-El Brujo en Nicaragua.

grupo y estructure la experiencia. Si usted estará montando a caballo o navegando en canoa o kayak, presente sus enunciados introductorios, incluyendo mensajes de seguridad, antes de que los miembros de la audiencia se acomoden en sus transportes individuales.

Si usted tiene gente que no está físicamente apta para el resto de su excursión, trate de hacerla a un lado antes de iniciar y explíquele las exigencias físicas de la excursión. Hágalas sentir bienvenidas, pero ayúdelas a tomar la decisión correcta para su comodidad. Por ejemplo, si usted está llevando a un grupo a una caminata de dos millas en terreno rugoso, verifique sus zapatos discretamente mientras el grupo se reúne. Si usted nota a alguien en zapatos de tacón alto, sugiérale tranquilamente que ella podría estar más cómoda si no va.

Después de sus enunciados introductorios (usualmente presentados en el área de encuentro), muévase con rapidez hacia la primera parada, luego modere el paso para las siguientes paradas. Permanezca delante de su grupo entre paradas. Usted es su líder y es usted quien señala cuando parar. De otra manera, usted se encontrará llamando al grupo a que regrese cada vez que pare. Verifique que su grupo esté cómodo con el paso que usted marca. Si usted tiene participantes lentos, ajuste su paso. Si usted tiene un grupo muy grande o está conduciendo un grupo de alto riesgo (jinetes o aficionados al kayak), es una buena idea tener un segundo guía para los de atrás y asegurar que nadie se pierda en el camino.

Una voluntaria del Cuerpo de Paz, Susan Jones (i) y la trabajadora social Reginalda Garcia (d) explica cómo se siembran los árboles a niños escolares, cerca de Jalapa, Guatemala.

De ser posible, haga su primera parada a la vista de su punto inicial, de tal manera que los que lleguen tarde puedan unírsele. Esté preparado para dar la bienvenida a otros que podrían querer unirse a su grupo a lo largo del camino. Si hay alguna razón para que ellos no se unan a su excursión (quizás no han pagado, su grupo ya es demasiado grande o usted está conduciendo una excursión especial), esté preparado para sugerir respetuosa, pero firmemente que ellos deben retirarse o regresar a la caseta de boletos, o cualquier otra respuesta que sea la más apropiada.

Cuando usted pare, asegúrese que el grupo completo se ha reunido en la parada y todos están enfocados en usted, antes de que usted comience a hablar. Esto puede significar que usted necesita esperar varios segundos antes de que las conversaciones entre los miembros de la audiencia se terminen; pero usualmente, si usted solo espera tranquilamente, la atención retornará a usted más o menos rápidamente. Cuando usted empiece a hablar, use un tono conversacional de voz, asegúrese de que está hablando con una voz suficientemente alta para ser oída por todos los miembros del grupo.

Si un miembro de la audiencia hace un comentario o una pregunta, repita la pregunta o el comentario antes de responder, de tal manera que todo el mundo pueda oír lo que le preguntaron. Alternativamente, usted puede reformular la pregunta en su respuesta. Por ejemplo, si alguien pregunta qué tan a menudo se alimentan los pelícanos, usted puede repetir la pregunta y luego responderla, o bien usted

puede decir algo como: "Los pelícanos se alimentan durante todo el día".

Piense acerca de lo que usted puede decir al final de cada parada como una transición para la siguiente parada. Usted puede usar el misterio para capturar la atención del invitado, y él o ella irán pensando acerca de lo que está adelante en el camino o la vuelta de la curva sobre la costa del lago. Usted podría decir, "Fue interesante conocer donde vivían los indígenas norteamericanos bajo este acantilado. Pero, ellos debieron haber necesitado un suministro de agua. Ayúdenme a buscar lugares donde pudieron haber encontrado una fuente de agua limpia". Entonces cuando usted se aproxime al arroyo, a lo largo del acantilado, usted tendrá invitados que ya están pensando acerca de su propósito. Su primera frase puede relacionarse a la frase de transición de su previa parada. "Usted probablemente ya ha adivinado que este arroyo era su suministro de agua, pero ¿qué pudieron haber usado para transportar el agua?" Su estimulante pregunta siguiente a la frase de transición, los hará rápidamente estudiar los alrededores en búsqueda de posibles recipientes de agua.

En la medida en que usted explora en su excursión, tome ventaja de los "momentos para enseñar", cuando algo fuera de lo ordinario ocurra, aún si esto no se relaciona con su tema. Si el evento no se relaciona con su tema, usted no necesita detenerse, pero no debería ignorar a un águila calva robándole un pescado a un gavilán pescador a 200 pies del grupo, aunque el programa original tenga más que ver con las plantas. Está bien tomar una rápida encuesta de su grupo y ver si les importaría parar para ver un evento espectacular, aún si ello significara salirse temporalmente del itinerario de la excursión. La mayoría le dará la bienvenida a la oportunidad de ver a una ballena alimentándose o una pelea de venados machos a un lado de la carretera. Estas oportunidades inolvidables son lo que definen las experiencias cumbre para los miembros de la audiencia, y es probable que el glaciar aún esté ahí cuando usted llegue quince minutos más tarde. Por otra parte, use su mejor juicio para evitar crear problemas en el itinerario que puedan afectar seriamente a los miembros de su audiencia. Vuelos o reservaciones de hotel perdidos podrían no ser apreciados, aún si la disyuntiva es una oportunidad para ver algo que sólo se ve una vez en la vida.

Cuando usted llegue al final de su excursión, tenga un lugar definido de despedida. Este es el lugar donde usted presentará sus enunciados concluyentes. Ese es un momento estupendo para enunciar nuevamente el tema, el mensaje principal de su excursión. Sea amistoso al terminar su programa, pero aclare que el evento ha terminado. Agradézcale a todos su atención y ofrézcales permanecer de 10 a 15 minutos para responder preguntas adicionales. Invite a la audiencia a que se una a usted nuevamente y a que le cuente a sus amigos acerca de su programa. Este es su última y mejor oportunidad para lograr una buena impresión y para dejarlos sonriendo.

Lectura recomendada
Lewis, William J. 1980. *Interpreting for Park Visitors.* Fort Washington, PA: Eastern Nacional.

Escribir el esquema del programa

Los capítulos anteriores detallaron los elementos que ayudan a que una presentación interpretativa tenga éxito. Ahora es tiempo de ponerlo todo junto en un esquema del programa que actuará como un mapa para su programa. Use el esquema para organizar sus pensamientos y para practicar su presentación. Si usted siente que debe mantener notas durante su presentación, condense el esquema en pocas palabras clave que le ayuden a recordar, con sólo un vistazo, lo que sigue. Los siguientes puntos deberían ser incluidos en su esquema.

Meta

En el Capítulo 4, aprendió que los programas que usted hace deberían apoyar las metas de su organización. Inicie el esquema de su programa definiendo la meta o las metas que su programa va a abordar.

Objetivos

Ahora sea un poco más específico. Incluya en su esquema, por lo menos un objetivo mensurable. ¿Qué es lo que la audiencia hará diferente después de participar en su programa? ¿Qué es lo que aprenderán y cómo podrá saber si ellos lo aprendieron? Escribir el objetivo o los objetivos le ayudará a articular una relación causa-efecto. Si tiene éxito en la entrega del mensaje, o del tema, la acción descrita será el resultado. Usted puede tener más de un objetivo para cada presentación, pero trate de limitarse a dos objetivos o usted estará esperando demasiado de su audiencia.

Tema

Enuncie su tema en una sola frase que diga específicamente lo que usted quiere que su audiencia entienda. Talvez usted pueda usar las palabras clave de su tema para crear un título llamativo que atraiga a la gente a su programa. Vea el Capítulo 4, si necesita revisar los componentes de un tema.

Un paraguas usado por esta guía del Jardín Qinxi en Chengdu, Sicuani, en China, es una mejor alternativa para un día soleado que un par de lentes porque le permiten tener contacto visual con su audiencia. Foto de Tim Merriman.

Introducción

En el Capítulo 5, usted aprendió el valor de una buena introducción. La introducción le ofrecerá la primera oportunidad para mencionarle su tema a su audiencia. Usted puede escribir un par de frases introductorias en el esquema de su presentación para ayudarle a organizar sus pensamientos. Usted no usará el esquema durante su presentación, pero si se toma el tiempo de escribir sus enunciados introductorios, los recordará más fácilmente en el momento de la exposición.

Cuerpo

El cuerpo de la charla contiene los tres a cinco subtemas o elementos del mensaje que usted desarrolló en la preparación de su presentación. El listado de estos subtemas en su esquema, le recordará los puntos que usted quiere hacer. Si usted va a usar el esquema durante su presentación, subraye las actividades para que las recuerde rápidamente.

Conclusión

El esquema debe contener la enunciación del tema en la conclusión. Esta es su última oportunidad para transmitir su mensaje. Enuncie el tema en el esquema, exactamente como usted espera presentarlo, y practíquelo a menudo. Usted puede presentar el tema con palabras ligeramente diferentes a como lo hizo en la introducción para causar un mayor impacto. A veces, mencionar una cita que exprese el tema, es una forma poderosa y memorable para enunciarlo nuevamente en la conclusión.

Materiales y otros recursos que se necesitan

El esquema debe también contener una lista clave de otros materiales o recursos que usted usará durante la presentación. Si una guía de campo y unos binoculares son esenciales para su programa, menciónelos en su esquema para que no se le olviden. Si usted tiene una lista extensa de apoyos o materiales, reúnalos en un paquete e indiqué en el esquema, que no olvide traer "el paquete". Usted no querrá estar armando materiales complejos para el programa, justo unos minutos antes de hablar. Hágalo con anticipación y sólo use el esquema para recordarle que tiene que ir con usted.

Es siempre una buena idea tener un Plan B como una alternativa, si algo impredecible ocurre. Haga una nota sobre su Plan B en caso que el clima, las fallas mecánicas u otros desastres imprevistos interrumpan su Plan A.

Un guía de la Asociación de Guías de Copán interpreta las Ruinas de Copán, Honduras, a estudiantes universitarios locales.

Instalando el escenario

Usted ya lo tiene todo en papel. Ya ha pensado sobre su presentación y ahora es el momento de su exposición. Que miedo, ¿verdad? Si usted es como la mayoría de los intérpretes, va a tener que convencerse a usted mismo de pararse frente a un grupo, pero una vez que este ahí presentando su programa, usted estará bien. Para ayudarse a hacer las cosas un poco más fáciles, trate de crear el escenario óptimo para su presentación, de tal manera que usted y su audiencia se sientan más cómodos.

Recuerde la Jerarquía de Maslow (vea el Capítulo 3). Verifique que el lugar donde presentará su programa satisface las necesidades fisiológicas básicas de usted y de su audiencia. ¿La temperatura es cómoda? Si no, ¿existen formas de hacerla más cómoda? Si usted está en un lugar cerrado, el termóstato le puede proveer alivio. Si está a la intemperie y el tiempo está caluroso, busque áreas sombreadas para entregar sus mensajes, y si hace frío busque lugares protegidos del viento. Aunque su propia comodidad es importante, la comodidad de su audiencia es más importante. Ponga atención sobre su posición con respecto al sol, especialmente en caminatas soleadas al aire libre. Mantenga a su audiencia mirando hacia el lado opuesto al sol, de tal manera que puedan dirigir su atención hacia usted y no hacia protegerse del brillo solar.

Para presentaciones cortas de una o dos horas, probablemente no necesitará preocuparse acerca de proveer alimento y bebidas, pero los refrigerios siempre

hacen que los invitados se sientan más cómodos y mejor atendidos. Si va a ir a excursiones más largas o programas de un día, planee con anticipación cómo sus visitantes podrán refrescarse. Verifique la ruta más corta hacia los sanitarios, para que usted pueda mostrarle a los visitantes su localización.

Encuentre el mejor lugar para dirigirse a la audiencia. Pararse detrás de un podio en un auditorio puede funcionar durante una disertación en un salón de clase, pero la mayoría de las audiencias interpretativas se sentirán más cómodas con un enfoque informal. Instale sus apoyos visuales y asegúrese de que puedan verse claramente desde todos los ángulos de la audiencia. Si su grupo es grande, asegúrese de encontrar un lugar donde todo el mundo lo pueda ver. Si usted está en un sendero, subirse a una roca u otro terreno elevado podría elevarlo lo suficiente para que la gente en la parte de atrás del grupo lo pueda oír fácilmente. Verifique con la audiencia periódicamente, ya sea verbal o visualmente, para estar seguro de que todos puedan verlo y oírlo. Tómese el tiempo para explorar los mejores lugares para posarse en su salón de presentación o a lo largo del sendero antes de que su grupo llegue, y su audiencia se lo agradecerá.

Sugerencias útiles
Superar el temor

El temor puede ser bueno. Puede motivar a la gente a realizar hazañas extraordinarias que de otro modo serían incapaces de lograr. El temor estimula sus glándulas de adrenalina, acelera su ritmo cardíaco y le da un impulso. Pero hay un punto en el cual los aspectos positivos del temor comienzan a resbalar detrás de una avalancha de emoción negativa. La clave para sobrellevar el temor es aprender a reconocer y caminar sobre esa línea fina entre la ansiedad energizante y el terror. Es ahí donde usted empieza a usar su temor en vez de permitir que éste lo utilice a usted.

Recuerde que su audiencia está hecha de gente como usted. Ellos ríen y gritan, y algunas veces actúan tontamente. Tienen familias y mascotas, y aficiones y problemas. Nosotros realmente no somos muy diferentes después de todo. Las audiencias interpretativas están buscando pasarla bien y aunque pueden considerar que usted es una autoridad en su materia, también lo ven como a una persona. Ellos quieren que usted se relaje y que la pase bien con ellos. Ellos quieren que usted triunfe. Así que si usted se pone tan nervioso o atado de lengua que su audiencia se da cuenta, haga una broma sobre eso. Esto usualmente los relajará y su programa se encarrilará nuevamente.

Conozca su material. La mayor parte del temor que experimentamos al hablar ante un grupo es causado por esa oculta sospecha de que realmente no sabemos tanto como creemos. Tenemos miedo de que alguien exponga nuestra ignorancia, o de que olvidaremos todo lo que sabemos, tan pronto como digamos nuestro nombre. La realidad es que ningún intérprete podrá saber todo lo que hay que saber acerca de una materia dada. No deberíamos siquiera pretender que lo sabemos. Idealmente, usted sabe lo suficiente para estar cómodo en su presentación y lo suficiente para reconocer lo que usted no sabe. Si es nuevo en un trabajo, Bill

Lewis recomienda que se familiarice con el folleto de información general sobre la organización para el público. Usualmente este contiene 90% de la información esencial acerca de la interpretación del área.

Si alguien pide más detalle que el que usted tiene a la mano, simplemente admita que usted no está seguro y diríjalos a otra fuente de información. Algunas veces, alguien en la audiencia ofrecerá la información. Evite el impulso de ignorarlos o corregirlos por intervenir en su programa. Más bien, acoja la información que ellos ofrezcan y ayúdelos a ponerla en perspectiva para su audiencia.

Practique su presentación. Revise su programa desde el principio hasta el fin varias veces para aumentar su nivel de confianza. Pruébelo frente a sus colegas o familiares para ver si todo tiene sentido. Retuérzalo hasta que sienta que está correcto, pero evite memorizar un manuscrito. Los discursos escritos suenan forzados y se trillan rápidamente. Es peor si usted olvida el escrito, porque es probable que usted se confunda. Si usted pierde su sitio, también perderá a su audiencia. Un mejor método es que practique el orden de sus puntos clave, pero deje que las palabras se desenvuelvan en reacción espontánea al interés de la audiencia. Si hay ciertas frases que parece que generan una reacción deseada, trate de recordarlas para la próxima vez, pero no se preocupe de pronunciar cada palabra exactamente igual en cada presentación, o su audiencia estará tan aburrida como lo aburrido que está siendo usted.

Envuélvase en su pasión por la materia. Una vez que usted comience a hablar con el corazón y vea que su audiencia está cautivada con la presentación, su temor simplemente desaparecerá. De hecho, usted sentirá que quiere llevarse a su casa a la audiencia, porque llegó a acercarse a ella a través de su amor por el tópico.

La comunicación no verbal

En *Hamlet*, Shakespeare dice que "uno puede sonreír y sonreír, y ser un villano". Es cierto que podemos a veces dibujar una sonrisa, a pesar de lo que hay en nuestros corazones, pero nuestro lenguaje corporal, a menudo transmite un mensaje completamente diferente a lo que pensamos que dijimos con palabras. La comunicación no verbal es una parte crítica de su presentación interpretativa. Con su postura, su actitud, y sus expresiones faciales o le da la bienvenida a la gente o les hace saber que está muy ocupada para ellos.

¿Recuerda la última vez que estuvo en una tienda departamental? Usted tenía una pregunta acerca de una compra potencial, pero la vendedora estaba en el teléfono con su novio y claramente no estaba interesada en ayudarle, sino hasta después que atendiera sus propias necesidades. Ella hasta volteó su espalda ligeramente, y se rehusó a mirarlo a los ojos y mantuvo baja su voz, de tal manera que usted supiera que estaba estorbando su conversación personal. Su lenguaje corporal habló muchísimo y ella nunca tuvo que decir ni una palabra. Así que usted se rindió en frustración y dejó la tienda sin hacer la compra.

Cuando tenemos una postura desgarbada o suspiramos, cruzamos los brazos o volteamos los ojos, damos señales a nuestra audiencia. Ellos han venido a comprar

Un guía en la Reserva Natural de Las Cabezas de San Juan cerca de Fajardo, Puerto Rico, señala islas cercanas en el Mar Caribe.

nuestro mensaje interpretativo, y nosotros les acabamos de decir que no estamos interesados en ayudarles a encontrar lo que ellos necesitan. Si aparecemos en un uniforme cubierto de polvo o en ropa de campo andrajosa, les hacemos saber que no los respetamos lo suficiente para mantenernos limpios. Recuerde que usted representa una agencia o una compañía que quiere repetir el negocio. ¿Qué tan a menudo piensa usted que regresaría al mismo almacén, si la vendedora continuara ignorándolo o amedrentándolo con su conducta no amistosa o su apariencia hostil? Párese frente a un espejo o hágase usted mismo un video presentando su propio programa. Verifique su postura y sus expresiones faciales para asegurarse que éstas le dan la bienvenida a la gente e invitan su participación. Dese puntos usted mismo, si sonríe con frecuencia y hace contacto visual con la audiencia. Observe lo que hace con sus manos y sus pies. Evite rascarse, mecerse hacia atrás y hacia adelante o pasearse como un tigre en el zoológico. Estos movimientos corporales distraen y no añaden nada al programa. Practique manteniéndose parado naturalmente y usando su cuerpo como una extensión natural de su voz. Cuando usted quiera dar énfasis al mensaje, abra sus brazos con amplitud. Si usted está susurrando, mantenga sus manos más cerca de su cuerpo. Solo actúe naturalmente y su cuerpo automáticamente le ayudará a hacer su punto sin que parezca forzado.

Mantenga su cabello fuera de su rostro. No necesita peinarlo hacia atrás bruscamente, pero si su cabello tiende a caer en sus ojos, éste enmascarará su expresión

Olivia, quién trabaja para el Instituto Panameño de Turismo, saluda a los pasajeros con una sonrisa a la salida de los cruceros en la Ciudad de Colón, Panamá.

y hará difícil que establezca o mantenga el contacto visual. Si usted tiene su cabello largo hasta sus hombros o más, usted podría considerar arreglarlo en forma de cola de caballo, especialmente si va a estar en la intemperie durante días de viento. Nada es peor que tratar de hablar a través de una bocanada de cabello, a menos que esté tratando de escuchar a alguien que trata de hablar a través de una bocanada de cabello.

Evite el uso de cantidades excesivas de joyas. Anillos, aretes y collares simples están bien, si no violan el código de vestimenta de su organización; pero la joyería elaborada, los múltiples brazaletes, los aretes colgantes y los objetos corporales inusuales distraen, y pueden ser hasta peligrosos si usted súbitamente se encuentra en una situación de rescate. Guarde estos objetos para usarlos a otra hora. Algunas organizaciones les dicen a sus guías que no se les permitirá estar con los invitados si se visten más atractivamente que las exhibiciones y el sitio. A menudo se les pide a los intérpretes que usen uniformes o que no usen extras, de tal modo que los invitados entiendan que están ahí para ayudarlos a disfrutar del recurso.

Si usted usa anteojos para el sol en días soleados, quíteselos cuando esté hablando. El contacto visual es muy importante y las gafas oscuras eliminan su capacidad para expresarse en muchas formas importantes.

A menudo se dice que nunca se tendrá una segunda oportunidad para hacer una primera impresión. Percátese de que su apariencia, lenguaje corporal, actitud y voz

proyecten mensajes tan bien o mejor que las palabras. También se dice que el 10% de la comunicación es lo que decimos y el 90% es cómo lo decimos. Como profesionales, queremos ser comunicadores efectivos a todos los niveles y en todas las formas.

Modulación de voz

No podemos todos ser James Earl Jones con una voz barítono franca para hacer voces para las películas, pero podemos trabajar con lo que tenemos para desarrollar una voz agradable y expresiva. Lo que debe buscar es variedad en el tono, volumen y velocidad. La variedad le da vida a una presentación y sostiene el interés de la audiencia. Escuche a un monótono o a alguien cuya voz nunca cambia de un patrón enfadoso, siempre como cantando el final de cada frase, de tal manera que cada enunciado parece una pregunta. En cualquier caso, usted estará buscando la salida más cercana en los próximos sesenta segundos. Si usted no puede encontrar una salida, sería como estar en un salón cerrado con alguien arrastrando las uñas de sus dedos sobre el pizarrón. Repetidamente.

Una cinta de video o de audio de su presentación es una de las maneras más fáciles de ver si su voz es suficientemente variada para mantener el interés de la audiencia. Si no, busque sitios donde acelerar o desacelerar su voz, bajar la voz o aún susurrar, lo que podría crear un énfasis apropiado y ayudarle a hacer su punto.

Si usted tiene un acento pronunciado, trate de suavizarlo, pero no lo elimine. Los acentos son parte de lo que nos hace individuos únicos. Sin embargo, algunos acentos son difíciles de escuchar y entender. Los regionalismos pueden añadir color local a su presentación, pero asegúrese de que usted no está usando vocabulario regional que su audiencia no entienda, a menos que se tome el tiempo de explicarles las palabras que no les son familiares.

Practique decir las palabras difíciles y las que comúnmente son mal pronunciadas. Nadie espera que su dicción sea perfecta, pero si usted frecuentemente pronuncia mal las palabras, perderá la credibilidad de su audiencia. Si alguien se toma el tiempo de corregir su pronunciación después de su presentación, agradézcaselo. Las probabilidades son que él o ella están absolutamente correctos, y usted haría bien en tomar la corrección con un espíritu de automejoramiento en vez de ofenderse.

Registros de voz

¿Puede usted recordar alguna vez cuando ha estado hablando respetuosamente con alguien en el teléfono, y luego ha cubierto la bocina para gritarle el mensaje a un amigo en un tono familiar? O, cuando le lee un cuento a un niño, y empieza a imitar al oso en el cuento con su propia voz áspera como habla el oso. Todos hacemos esto rutinariamente. Tenemos una voz de teléfono, un tono informal para los miembros de familia, uno más formal para nuestro supervisor o profesor y cambiamos de uno a otro, de una frase a la otra.

Estos "registros" de voz son herramientas útiles en programas donde presenta-

mos citas, contamos historias, o leemos de un libro bien escrito. Con algo de práctica es fácil desarrollar voces o registros de voz diferentes para cada personaje en el cuento. Usted puede sonar más masculino o femenino, más joven o más viejo, y tener un acento regional como el personaje. Si usa registros variados añadirá interés para su audiencia. No tema experimentar con diferentes voces cuando sea apropiado.

El susurro es usado por muchos cuentistas para enfatizar pasajes importantes. Los niños y los adultos se inclinarán hacia adelante y escucharán más cuidadosamente para oír lo que usted dice.

Una forma estupenda de practicar es leyendo libros de cuentos o cuentos de hadas en voz alta a sus hijos, amigos o miembros de familia. Permítase convertirse en cada personaje diferente con sus propias voces y expresiones. Entonces cuando aparezca la oportunidad para contar un cuento en un programa, use diferentes registros vocales para animarlo para su audiencia. Su audiencia estará cautivada, como niños escuchando su cuento favorito a la hora de dormir.

Usando el humor o las anécdotas

El humor es parte de la condición humana, lo que podría conducirlo a pensar que siempre es apropiado ser gracioso. Desgraciadamente, lo que es gracioso para una persona podría no serlo tanto para alguien más. De hecho, algunas personas podrían sentirse ofendidas por una broma específica o por una manera de hacer chistes. Para algunos, una persona humorista es alguien que le falta el respeto a la audiencia. Al usar el humor en una presentación personal puede ser un poco difícil encontrar un balance entre el humor universal y un insulto personal. Si usted no ha sido bendecido con un sentido del humor bien desarrollado, haría bien con sólo presentar su programa, sin tratar de ponerle picante con bromas forzadas.

En cualquier caso, evite los chistes que hagan burla a individuos o grupos de gente, aunque usted personalmente encuentra los chistes divertidos. Similarmente, evite comentarios humorísticos sobre la religión o la política. En lugar de eso, busque la ironía de una situación o haga un nuevo giro sobre cómo mirar las cosas. Recuerde que usted está ahí para trasmitir un mensaje, no para conseguir risas. Si la risa llega espontáneamente, esa es una bonificación.

El uso de acentos extranjeros puede ser efectivo, si usted es del grupo étnico que está siendo imitado. No obstante, tenga en cuenta que puede ser ofensivo para las personas que usted está tratando de imitar cuando usted lo hace mal o ellos perciben que usted se está burlando de su cultura. El humor creado en esta forma puede ahuyentar a los invitados.Si usted no se siente cómodo usando el humor en sus programas, piense en usar anécdotas personales o cuentos de gente famosa para ilustrar sus puntos. Contar cuentos es una herramienta interpretativa que puede usarse muy efectivamente. Conserve los cuentos cortos y que vayan al grano. Asegúrese que ellos se relacionan directamente con el tema de su programa y que no son sólo un relleno.

Lecturas recomendadas

Knudson, Douglas M., Ted T. Cable, y Larry Beck. 1995. *Interpretation of Cultural and Natural Resources.* Capítulo 19. State Park, PA: Venture Publishing, Inc.

Lewis, William J. 1991. *Interpreting for Park Visitors.* Capítulo 8. Fort Washington, PA: Eastern National.

Contactos personales

Usted está trabajando en un puesto de información en un centro de visitantes, o se está paseando en un sendero de naturaleza, o está viendo la nueva exhibición de un museo, o está descansando sobre la cubierta de un crucero. Todas estas circunstancias son oportunidades maravillosas para la interpretación informal. La gente le habla casualmente y le hace preguntas. Esta interacción es, en muchas formas, la oportunidad más poderosa para que un intérprete logre un cambio real en la audiencia. Usted estará enganchado en una comunicación uno a uno, o con sólo pocas personas a la vez, y podrá enfocarse en sus preguntas e intereses específicos. Usted ya no tiene una audiencia generalizada, que requiera los métodos más generales que hemos discutido para los programas interpretativos organizados.

El conocimiento de su audiencia es importante en todo escenario interpretativo. En el escenario informal, usted puede hacer preguntas que le ayuden a entender las necesidades de la gente. Algunas preguntas importantes al inicio podrían ser: ¿Cuánto tiempo tiene usted? ¿Ha estado aquí antes? ¿Es usted nuevo en la observación de aves o de ballenas, en caminatas de flores silvestres, etc.? ¿Hay algo específico que usted quiere ver o hacer mientras este aquí? ¿Le gustarían algunas sugerencias sobre otras cosas que usted puede hacer?

Cuando tenga suficiente conocimiento sobre sus intereses, límites de tiempo y preocupaciones, puede decidir qué hacer y decir, para satisfacer sus necesidades y expectativas. Lo primero es respetar sus prioridades. Si aparecen en su escritorio para hacerle una pregunta rápida, conteste la pregunta y déjelos ir. Usted siempre puede contestar una pregunta puramente informal con "...y por favor regrese más tarde si desea aprender más acerca del parque o sobre algunos de los programas que ofrecemos este fin de semana". Esa respuesta toma sólo

unos pocos segundos. No hay necesidad de imponer interpretación sobre alguien que, claramente, no está interesado en ese momento.

Algunas veces usted puede contestar a una simple pregunta sobre la localización de los sanitarios o sobre la disponibilidad de un mapa, y averiguar sus otras necesidades. Usted podría preguntar, "¿Necesita alguna ayuda para encontrar nuestros senderos u otras cosas que hacer mientras está aquí?". A menudo un invitado le hará una pregunta sólo para abrir un diálogo. Los visitantes pueden tener muchas preguntas, pero es probable que no estén seguros si es apropiado quitarle su tiempo al hacérselas. La afirmación de que usted está ahí para ayudarles puede abrir la conversación. Todo puede iniciarse con una rápida pregunta acerca de las instalaciones y terminar con el invitado regresando al programa, mirando una exhibición con gran interés, o adquiriendo un folleto o libro que enriquecerá sus experiencias.

La meta con cualquier intercambio informal es crear una oportunidad interpretativa para el invitado que podría no suceder de otra manera. Como el intérprete, usted está continuamente en esa situación en la mayoría de los trabajos. Usted puede ensayar diferentes estrategias para enganchar a los invitados en tratar algo nuevo para ver qué funciona. Siempre es excitante, cuando usted es capaz de mostrarles algo único que el invitado habría dejado de disfrutar sin su asistencia.

Despidiéndose

Despedirse de los invitados durante situaciones interpretativas informales es un arte en sí mismo. Si usted está paseando en un sendero o en un museo, o está parado en la cubierta de un crucero, su trabajo es estar disponible para todos los invitados, así que es crítico que no se convierta en el guía privado de una persona o pareja, mientras ignora a las otras personas. Ocasionalmente un invitado simplemente dominará su tiempo y será muy difícil despedirse de él o ella sin ser rudo. Siempre es razonable decir: "Por favor discúlpeme, mientras atiendo a los otros invitados. Regresaré si el tiempo me lo permite. Hágame saber si tiene otras preguntas más tarde". Usted debe continuar moviéndose, si su proximidad con el invitado dominante hace que sea improbable que otros se le acerquen.

El libro de registro interpretativo

El *Libro de Registro Interpretativo* desarrollado por el Servicio Nacional de Parques en el Módulo 102 del currículo del Programa de Desarrollo Interpretativo, es una forma de evaluar la interpretación informal y dirigir a los guías e intérpretes. Usted puede usarlo para evaluar sus habilidades personales con la interpretación personal. Las preguntas proveen una manera de pensar retroactivamente sobre circunstancias donde usted podría haber conducido a alguien a una oportunidad interpretativa cuando ellos le hicieron una simple pregunta. Si usted supervisa a otros guías o intérpretes, también puede ser usado como una herramienta para entrenarlos. Usted puede pedirles a los trabajadores que llenen un registro para tres o cuatro encuentros típicos y luego discutan lo que escribieron.

Use el concepto de libro de registro para evaluar una variedad de intercambios

Disfrutando el momento

Cuando yo era un intérprete en un parque estatal en Illinois en los años 70s, mi lugar favorito para vacacionar era un viaje a la Florida y al Parque Nacional Everglades. Observábamos aves y caminábamos durante el día, de noche corríamos por la carretera para buscar reptiles y anfibios (culebras, lagartos, tortugas, salamandras y ranas). Las carreteras que pasan por los humedales en la Florida son famosos por la herpetofauna que ahí se encuentra. Un día paramos en el Santuario Corkscrew Swamp, una instalación de la Sociedad Nacional Audubon. Sus senderos pavimentados que pasan por los pantanos de ciprés-tupelo eran maravillosos. Estos permitían un acceso tranquilo a localidades remotas, que usualmente sólo se podían acceder caminando por el agua o en bote.

En un área de descanso a un lado del sendero, caminé hacia un anciano, que aparentemente estaba descansando. Cuando él me vio, sonrió y señaló a su izquierda. Yo miré hacia donde él señaló y un hermoso búho rayado miró fijamente hacia atrás, sólo seis pies del camino, descansando sobre una rama baja. Yo tenía un lente de telefoto y tomé muchas fotos de cerca de la cautivante ave. El hombre me dijo muchas cosas interesantes sobre los búhos rayados y yo me impresioné con su conocimiento y su disposición de compartir lo que él sabía.

Después de la caminata, regresé al centro de visitantes y pregunté quién era el señor. Ellos me dijeron: "Alexander Sprunt, Jr.," uno de sus voluntarios. Yo acababa de leer el libro del señor Sprunt, *Birds of Prey*, y me emocionó saber que lo había conocido. Regresé al sendero, encontré al señor Sprunt y le agradecí por su libro y la maravillosa historia sobre la "reproducción del ratón" y la importancia de los predadores. Yo aún cuento el relato del ratón treinta años más tarde. La capacidad del señor Sprunt para crear una oportunidad interpretativa al mostrarme un búho que yo no hubiera visto, fue también una lección. Él supo cómo dejar que el animal fuese el catalizador, pero él también estaba disponible con sonrisas y cuentos para ser el guía y el intérprete.

—*T.M.*

con los invitados. Cinco a ocho registros llenos proveerá un rango de experiencias, desde encuentros breves hasta los más complejos, que revelarán quizás aún situaciones en donde el invitado no parecía estar feliz con el resultado o donde se perdió una oportunidad. Sólo llenar el formulario le ayudará a autoevaluar la forma en que usted está manejando a sus visitantes. Si consigue las opiniones de otras personas, como su entrenador o supervisor, añadirá otra capa de valor.

Le recomendamos que use los siguientes incisos para crear una forma en la que usted pueda registrar cada encuentro. Usted puede responder usando párrafos completos o respuestas cortas. Esté seguro de abordar todos los tópicos aplicables. Usted puede usar un formato narrativo o un formato de respuesta corta para sus registros.

Describa la interacción con la audiencia en sus propias palabras, asegurándose de incluir todos los puntos aplicables. Simplemente escriba las respuestas a estas

preguntas para cada encuentro con un invitado en un escenario informal:

- Lugar – ¿dónde tuvo lugar el intercambio con el invitado?
- Audiencia – ¿cómo describiría usted al invitado (edad, género, intereses)?
- ¿Cómo se inició el encuentro?
- Restricciones de tiempo – ¿cuánto duró la interacción?
- Circunstancias especiales – ¿estaban los invitados enfermos, enojados, etc.?
- ¿Cuál fue su percepción sobre las necesidades del invitado?
- ¿Cómo determinó usted esas necesidades?
- ¿Qué opciones de respuesta estaban disponibles?
- ¿Qué opción seleccionó usted y por qué?
- ¿Qué fuentes apoyaron la opción escogida? (políticas, regulaciones, material de investigación, etc.)
- ¿Cómo respondió el visitante?
- ¿Qué preguntas de seguimiento hizo usted, y por qué?
- Describa cómo sus respuestas enriquecieron la experiencia de la audiencia.
- Describa cómo esta progresión puso a la audiencia más cerca de una oportunidad interpretativa.

El libro de registro para la certificación de NAI

La categoría de Intérprete de la Herencia Certificado (CHI) de NAI requiere que usted presente dos evidencias de desempeño, además de un video de una presentación. Para aquellos que trabajan en un crucero o en la industria turística esto puede ser difícil, si usted no tiene la oportunidad de desarrollar medios interpretativos no personales. NAI le permite usar una colección de ocho registros interpretativos en lugar de uno de las dos evidencias requeridas de desempeño. Usted aún tiene que presentar una evidencia de interpretación no personal (diseño de una exhibición, letreros interpretativos, folletos, etc.), pero el libro del registro de ocho encuentros puede ser presentado en el proceso CHI.

Si usted planea usar un libro de registro interpretativo de esta forma, tenga en mente lo siguiente:

- Escoja ocho registros que muestren diferentes clases de contactos con los invitados.
- No tenga miedo de incluir uno o dos que no parezcan "exitosos".
- Asegúrese de documentar lo que el invitado dice en respuesta a sus esfuerzos.
- Llene el formulario inmediatamente después de que la comunicación con un invitado tome lugar.

Algunos métodos son mejores que otros

La iglesia mormona posee y opera un sitio interpretativo muy interesante que cuenta la historia de su breve y trágica estancia en Illinois. Ellos han restaurado el pueblo histórico de Nauvoo sobre el río Mississippi y operan un lindo centro de visitantes en la propiedad. A mediados de los años 1970s, visité el lugar y tuve una experiencia memorable con sus programas interpretativos. Fue el mejor programa que había visto, y también casi el peor. En la aldea histórica restaurada, ancianos mormones retirados trabajaban como intérpretes voluntarios. Paramos en el negocio de imprenta y encontramos a una encantadora pareja de ancianos que habían trabajado toda su vida como impresores. Su conocimiento del proceso de imprenta, su pasión por el trabajo y su amor por su iglesia, la hicieron una experiencia muy agradable. Lo que fue especialmente agradable es que parecía que ellos respetaban a su audiencia secular y sólo relataban el lado teológico de sus mensajes si era solicitado. Ellos tuvieron justo el toque correcto para la interpretación informal de la aldea para nosotros.

Después de visitar a varias parejas de ancianos en diferentes edificios, tomamos el paseo guiado en el centro de visitantes. El voluntario que guiaba nuestro grupo lanzó un paseo guiado que parecía memorizado. Cuando hice una pregunta durante la gira, él dio una respuesta menos que completa y luego trató de retomar su charla. Después de un momento de frustración, admitió que mi pregunta lo había descarrilado. Así que comenzó desde el principio. Mis compañeros turistas voltearon a verme. Los había forzado a escuchar la repetición de diez minutos de una presentación nada fascinante sobre la historia de la iglesia mormona. Y el mensaje evangélico que no era tan evidente en la aldea fue muy evidente en este paseo. Salí con el sentimiento raro de que quería yo compartir mi buena experiencia en Nauvoo con mis colegas, pero no animaría a nadie a tomar el paseo guiado en el centro de visitantes. No puedo decir que una presentación memorizada nunca funciona, pero no puedo pensar en una situación donde haya experimentado una que me haya parecido personal y valiosa. Éstas usualmente tienen el atractivo de cualquier presentación regurgitada. Pero nunca olvidaré a Nauvoo y la historia mormona que ellos interpretaron tan bien en la aldea.

—*T.M.*

Técnicas de evaluación

La próxima vez que usted asista a un programa interpretativo o una excursión guiada de otra persona, tómese unos pocos minutos para escuchar los comentarios que la gente le hace a sus compañeros al salir. Usted podría sorprenderse de que la persona que sube a felicitar al orador por un trabajo bien hecho, es la misma persona que le dice a su esposa lo ridículo que él pensó que fue el orador, especialmente cuando ella le dio una respuesta incorrecta a una pregunta de un miembro de la audiencia.

Si usted se basa solamente en las cosas agradables que la gente le dice en su cara para realizar su evaluación, usted estará obteniendo un cuadro irreal de su desempeño. Poca gente se tomará el tiempo para decirle lo que usted ha hecho mal, o le hará sugerencias sobre cómo puede mejorar. La gente cree que usted está haciendo lo mejor que usted es capaz, por lo que no querrá herir sus sentimientos, si su ejecución no fue estelar. Ellos pueden pensar que lo que usted está haciendo no es ciencia y que realmente no importa si usted no es la crema y nata. Pero no se están dando cuenta que si usted hace bien su trabajo, puede lograr un cambio en la forma en que la gente piensa y siente, y en las acciones que realizan. Y eso puede ser más importante que hacer ciencia.

Si establece una variedad de estrategias de evaluación podrá proveer una visión más balanceada de su desempeño. Escuche las cosas agradables que la gente dice para levantar su confianza en si mismo, pero aprenda de los comentarios que llegan en otras formas para mejorar la manera en que usted conduce sus programas. En un capítulo anterior, mencionamos que la grabación en video o en audio de su presentación puede ayudarle a evaluar su propio desempeño. Este método es una herramienta valiosa, aunque usted

podría tender a ser demasiado crítico o a no ser suficientemente crítico. Pídale a sus colegas o miembros de familia que observen o escuchen la cinta y que compartan sus perspectivas con usted, pero recuerde que ellos verán su desempeño a través de sus propios filtros. La forma como su mamá ve las cosas podría ser diferente a la de su jefe, y ambas perspectivas probablemente serán muy diferentes a las de la audiencia. Por otro lado, su audiencia está hecha de gente diferente con expectativas y niveles de tolerancia diferentes, así que consiga diferentes perspectivas dominadas por su propia evaluación para que tenga una herramienta poderosa.

De ser posible, haga que alguien que esté entrenado profesionalmente en interpretación le haga una visita y asista a su programa. Pídale una evaluación objetiva de su desempeño y luego haga ajustes según lo necesite. Un observador podría ser capaz de puntualizar oportunidades para añadir más interacción con la audiencia o para captar lenguaje técnico que la audiencia no entiende, sin una explicación adicional o usando analogías adicionales. Usualmente es mejor que el observador sea alguien que no esté asociado con su sitio o compañía. Sus colaboradores o su supervisor pueden estar muy cerca de la materia para tener una buena apreciación de cómo la audiencia interpreta su interpretación.

Usted puede hacer encuestas a la salida en diferentes formas para obtener comentarios de los miembros de la audiencia. Usted puede ofrecer tarjetas de evaluación y lápices para que los miembros de la audiencia puedan hacer comentarios anónimos al final de la visita. De nuevo, tenga en cuenta que la gente está más inclinada a comentar sobre los aspectos positivos de su desempeño, así que lea y aprecie los comentarios aunque el valor real se encontrará en las "áreas para mejorar".

También puede poner a alguien cerca de la salida con un cuestionario estándar. Esta persona le pedirá a los miembros de la audiencia que van saliendo que contesten algunas y simples preguntas. Aunque este tipo de encuestas puede ofrecer algunos descubrimientos interesantes, también pueden ser difíciles de administrar. La gente que sale del programa usualmente está ansiosa de irse a su próximo evento planeado y puede ser que no quiera tomarse un minuto o dos para contestar preguntas. Y mientras usted le está haciendo preguntas a una persona, las otras (o talvez todas las demás) ya han dejado el área.

Si usted elige usar, ya sea las tarjetas de comentarios escritos o la encuesta, mantenga las opciones de las respuestas, simples, rápidas y fáciles. Las encuestas a la salida no están para obtener un detalle elaborado. Piense acerca de la información que será de mayor valor para su situación y mantenga cinco o menos preguntas.

Usted puede tratar la observación indirecta como un tipo diferente de encuesta de salida. Simplemente ponga a un observador en posición para observar y escuchar los comentarios que la gente hace al salir. Los resultados no serán científicamente válidos, pero pueden revelar lo que la gente realmente piensa en una forma que otras encuestas no serían capaces de hacerlo. Si usted trata este concepto, ponga a alguien distinto a usted para que sea el observador, de ser posible. Pídales que anoten algunos de los comentarios que escuchen y los comportamientos que observen.

Sin importar el tipo de estrategia de evaluación que usted use, guarde los

Una cuestión de perspectiva

El director de un museo de una casa histórica me pidió que asistiera anónimamente a uno de las visitas guiadas y que le hiciera saber lo que pensaba sobre cómo su personal presentaba la visita. Él me dijo que habían trabajado duro para desarrollar lo que él pensaba era un programa interpretativo "muy bueno", y estaba ansioso de obtener retroalimentación para ver donde podrían mejorar.

Tristemente, mi experiencia de la visita no fue "muy buena". De hecho, ésta tenía algunos problemas serios, que iban desde una respuesta abruptamente ruda a la primera pregunta que se hizo, hasta una extraña yuxtaposición de personajes históricos vivientes y nuestro animado guía en camiseta Polo, que hizo que cada enunciado sonara como una pregunta, al entonar más alto el final de cada frase.

Ésta fue incuestionablemente una de las peores visitas a una casa histórica que yo había asistido. Toda la audiencia se empezó a poner más y más incómoda a medida que el tiempo pasaba, empezando a voltear sus ojos y a perder el interés. Al observar su lenguaje corporal y escuchar sus comentarios en voz baja, supe que yo no estaba sola en mi evaluación. Y aún así, mientras yo salía, escuché a uno de los miembros de la audiencia decirle al guía; "Esa fue la mejor visita a una casa histórica que jamás había tenido".

Seguí a ese caballero y a su esposa de regreso a su carro. Cuando la esposa dijo: "No puedo creer que le dijiste eso. Fueron tan rudos. Todo fue una pérdida de tiempo", él respondió que él no se estaba refiriendo al guía o a los personajes históricos vivientes, sino simplemente que él sintió que había logrado un vistazo largo y completo del interior de la mansión, en vez de sólo el usual vistazo precipitado desde un corredor. Él estaba interesado en artefactos y muebles, por lo que el guía y los personajes fueron simplemente algo que había que tolerar. Ella estaba más interesada en las historias detrás de la gente que vivía en la casa y se sintió frustrada, como yo me sentí.

¿Cómo este programa podría haber sido mejorado? Primero, el guía podría haber usado mejores técnicas de comunicación, particularmente para responder preguntas y modular la voz. Segundo, los personajes históricos vivientes enriquecieron poco la experiencia, porque estaban fuera de contexto con el resto de la visita y no nos dieron ninguna información diferente a la que nos dio la Señorita Playera Polo. Cuando el grupo llegó a la puerta de la mansión, un mayordomo tradicional nos dejó entrar, indicándonos que el amo y la señora estaban fuera, pero que podíamos esperar en el salón de recibido, donde el guía nos recogería. Hasta ahí pensé que estaba entrando a algo excitante, pero rápidamente se desvanecieron mis esperanzas. Pero imagínese, si la guía hubiese estado vestida como una sirvienta y nos hubiera escabullido a través de la casa, para que pudiéramos ver la casa mientras el amo y la señora estaban ausentes. Nos hubieran llevado a una aventura que usa al concepto universal de la curiosidad. Estos simples cambios podrían hacer la diferencia entre un soso, insípido programa lleno de hechos (esta lámpara tiene 100 años) y algo mucho más memorable, que agradaría a la audiencia entera, en vez de sólo a los amantes de muebles, quienes fueron capaces de ignorar el programa interpretativo.

—L.B.

INTERPRETACIÓN**PERSONAL**

registros de los comentarios que la gente hace y de los comportamientos observados. En la medida en que usted revise y mejore su programa, busque los tipos de comentarios que usted recibe y los comportamientos que usted observa. No importa qué tan bueno se vuelva usted, siempre habrá alguna manera de llegarle a alguien que usted no ha tratado antes. Es virtualmente imposible tener 100% de éxito en todo programa.

Cuando usted empezó a desarrollar el esquema de su presentación, usted debió haber desarrollado objetivos específicos mensurables. Ahora es el momento para ver si su programa ha realizado lo que se determinó a lograr. Algunos objetivos pueden ser de corto plazo, cosas que usted quiere que la audiencia entienda o haga inmediatamente (ser capaz de recitar los cuatro usos de la cola de un castor, recoger basura en la playa). Este tipo de objetivos pueden ser puestos a prueba, durante o inmediatamente, después del programa, a través de cuestionarios o encuestas de salida.

Otros objetivos pueden ser de más largo plazo, cosas que usted quiere que la audiencia haga una vez que dejen su programa (30% tasa de retorno, contarle a un amigo, comenzar esfuerzos de reciclado en sus casas). Debido a que nuestras audiencias se dispersan hacia los cuatro vientos cuando terminamos con ellos, puede ser difícil medir nuestro éxito, a menos que los objetivos sean escritos en una forma que aseguren que lo podemos hacer. Por ejemplo, si nuestro objetivo es que 30% de nuestra clientela en esta visita regrese en dos años, lo podemos medir llevando registros de quién se inscribe en las visitas y luego haciendo una verificación cruzada para ver si son clientes que repiten. Por supuesto, nos podría tomar hasta dos años para ver si hemos tenido éxito. Cualesquiera que sean los métodos evaluativos que usted use, recuerde que sean mensurables. Las medidas vagas de éxito nos dejan con una falsa información o sin retroalimentación real sobre qué tan exitosos son nuestros programas para lograr los objetivos. Cuando empleamos objetivos mensurables, y hacemos un seguimiento para evaluar nuestro éxito, tenemos una oportunidad de mejorar las ideas que funcionan y abandonar las que no.

Convirtiéndose en un mejor profesional

Tilden puntualizó que "el amor" es el ingrediente inapreciable de la interpretación. Si somos apasionados por la profesión que elegimos, ese amor se reflejará en todo lo que decimos y hacemos. Esa pasión nos impulsa a estudiar el recurso y el proceso interpretativo a través de nuestras carreras. Estamos continuamente buscando nuestras propias vías gratificantes para ser mejores en nuestra labor, en una jornada vitalicia de descubrimiento y automejoramiento.

Usted nunca podrá saber lo suficiente. Su biblioteca profesional es una forma importante para que usted conserve los hechos en la punta de sus dedos y cultive nuevas ideas y perspectivas. Ofrecemos una breve bibliografía de libros importantes que usted deseará incluir en su colección personal. La Asociación Nacional para la Interpretación (NAI) también vende la *Bibliography of Interpretive Resources* (1998) (Bibliografía de recursos interpretativos) que es actualizada cada año. Está es una

gran referencia sobre artículos, sitios de internet, y otros recursos que usted puede usar en sus programas.

El profesionalismo también lo involucrará en reuniones profesionales y eventos de entrenamiento. Haga que sea una práctica asistir a uno o más talleres o conferencias cada año. Estas oportunidades de trabajo le proveerán de una oportunidad para recargar su entusiasmo personal, recolectar nuevas ideas y hacer amigos y contactos profesionales para toda la vida.

Usted puede añadir certificaciones adicionales a sus credenciales personales a través de NAI. Usted también podría decidir que quiere un grado o un grado avanzado de una universidad. Usted puede tomar excursiones del tipo viaje-estudio en otros países para ver como ellos enfocan sus actividades interpretativas.

Entre todos estos, una de las oportunidades más grandes de enseñanza profesional es enseñar interpretación a otros. Rétese usted mismo para hacer una presentación en un taller regional o nacional en un área de experiencia personal. Ofrézcase como voluntario para ser un presentador invitado en clases de la materia de interpretación en un colegio local. O conviértase en un Capacitador de Intérpretes Certificado de NAI, quien tiene la idoneidad para enseñar el curso Guía Intérprete Certificado. Usted nunca aprenderá tanto como cuando es retado a enseñarle a otros acerca de su profesión.

Material de referencia

Además de los seis libros que ya recomendamos para su biblioteca de recursos interpretativos básicos, le sugerimos los siguientes:

Alderson, William T., y Shirley Paine Low. 1976. *Interpretation of Historic Sites.* Nashville: TN: American Association for State and Local History.

Edelstein, Daniel. A. 1990. *Program Planner: For Naturalists and Outdoor Educators.* San Rafael, CA: Joy of Nature.

Grater, Russell K., y Earl Jackson, Editores. 1978. *The Interpreter's Handbook: Methods, Skills & Techniques.* Tucson, AZ: Sothwest Parks and Monument Association.

Grinder, Alison L., y E. Sue McCoy. 1985. *The Good Guide: A Sourcebook for Interpreters, Docents and Tour Guides.* Scottsdale, AZ: Ironwood Press.

Gross, Michael, Ron Zimmerman, et al. The Interpreter's Handbook Series. Stevens Point, WI: UWSP Foundation Press, Inc.

Machlis, Gary E., y Donald R. Field, Eds. 1984. *On Interpretation: Sociology for Interpreters of Natural and Cultural History*. Corvallis, OR: Oregon State University Press.

Nacional Park Service. 1996/2001. Interpretive Development Program Curriculum (www.nps.gov/idp/interp).

Tilden, Freeman. *The Fifth Essence: An Invitation to Share in Our Eternal Heritage.* Washington, DC: The National Park Trust Fund Board.

ÍNDICE